專為孩子設計的

狗狗摺紙

—— 大全集 ——

結合「造型摺紙」×「創意著色」！
和孩子一起認識犬種特徵、玩出邏輯思維與創造力！

為什麼狗會跟主人會越來越像？

　　我在外出的時候，很常遇到和主人出來散步的狗狗，有些一看到人就躲，有些自在愜意，也有穿著衣服的乖巧毛孩。奇妙的是，明明人們決定要養一隻狗的因素有很多，可能是以品種、外觀或是特性來選擇，但神奇的是，每當我看到狗狗、再看看主人，卻無一例外地深刻感受到「和主人好像！」

　　狗狗的行為有時會受到主人的情緒影響，主人開心就興高采烈，主人如果焦慮就跟著不安緊繃。對小朋友來說，狗狗能夠穩定他們的情緒；對上班族來說，狗狗是舒緩職場壓力的特效藥。有一名常上電視的知名犯罪心理分析師說過，當人處在煎熬的高壓環境時，動物具有撫慰人心的作用，我完全認同這個說法。

　　這本書是帶孩子們認識狗狗的入門書，除了介紹不同的狗狗，也讓大家動手畫出自己心目中的小狗顏色，學習摺出狗狗的圖案，透過這個過程帶他們整合腦部的協調性，也能夠培養空間邏輯。同時，書末也提供設計好的狗狗色紙可以直接使用。摺出來的動作是以每隻狗的特性去設計的，讓孩子們在摺紙的過程中更理解狗狗的性格。

　　希望這本書除了趣味性、訓練五感外，也能幫助孩子們更認識狗狗，假設有天要自己飼養的時候，可以粗略了解哪種狗適合自己的個性，以及是否有能力負起責任照顧牠一輩子。

　　另外，本書也提供可以實際跟狗狗一起玩的遊戲道具摺法。養狗不只是定時餵飼料而已，也要懂得陪狗狗玩，和狗狗深入交流。試著製作本書提供的玩具吧！我認識的狗狗朋友們都玩得很開心。

　　最後，我想要感謝「指標犬」傑克、「聖伯納犬」聖人、「大麥町」尼奇、「銀狐犬混種」巴利和阿吉，牠們陪伴我度過幸福的童年。我還想要感謝「貴賓犬」米奇在我寫這本書時，總是在我的腳邊靜靜陪伴。此外，也真心感謝許多願意付出辛勞照顧受傷動物的人們。

N Media

使用說明

一起來看看本書有哪些功能吧！每次選一種狗狗，向孩子們介紹牠的特色，一起塗色、摺紙，打造快樂又有趣的親子時光。

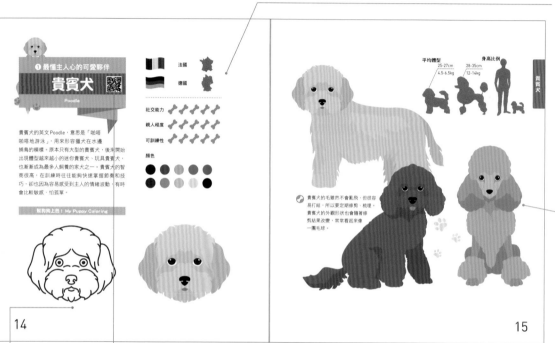

認識狗狗
此處會介紹狗狗品種的特性。每種狗狗的社交能力、親人程度、可訓練性都不一樣喔！

狗狗圖鑑
一起來看看想要摺的狗狗外型、大小、體型吧。

① 最懂主人心的可愛夥伴

貴賓犬
Poodle

貴賓犬的英文 Poodle，意思是「啪嗒啪嗒地游泳」，用來形容獵犬在水邊捕鳥的模樣。原本只有大型的貴賓犬，後來開始出現體型越來越小的迷你貴賓犬、玩具貴賓犬，也漸漸成為最多人飼養的家犬之一。貴賓犬的智商很高，在訓練時往往能狗快速掌握節奏和技巧，卻也因為容易感受到主人的情緒波動，有時會比較敏感、怕孤單。

幫狗狗上色！My Puppy Coloring

社交能力
親人程度
可訓練性
顏色

平均體型 25-27cm 4.5-6.5kg　身高比例 28-35cm 12-14kg

貴賓犬

🐾 貴賓犬的毛雖然不會亂飛，但很容易打結，所以要定期修剪、梳理。貴賓犬的外觀形狀也會隨著修剪結果改變，常常看起來像一團毛球。

14

15

影片示範
有附QR碼的地方，可以觀看影片來學習摺紙過程。

著色
請選擇喜歡的顏色，幫狗狗塗上漂亮色彩。

創意狗狗色紙
除了用一般色紙外，本書也提供已經畫出狗狗模樣及輔助線的彩繪色紙，剪下來就可以使用。

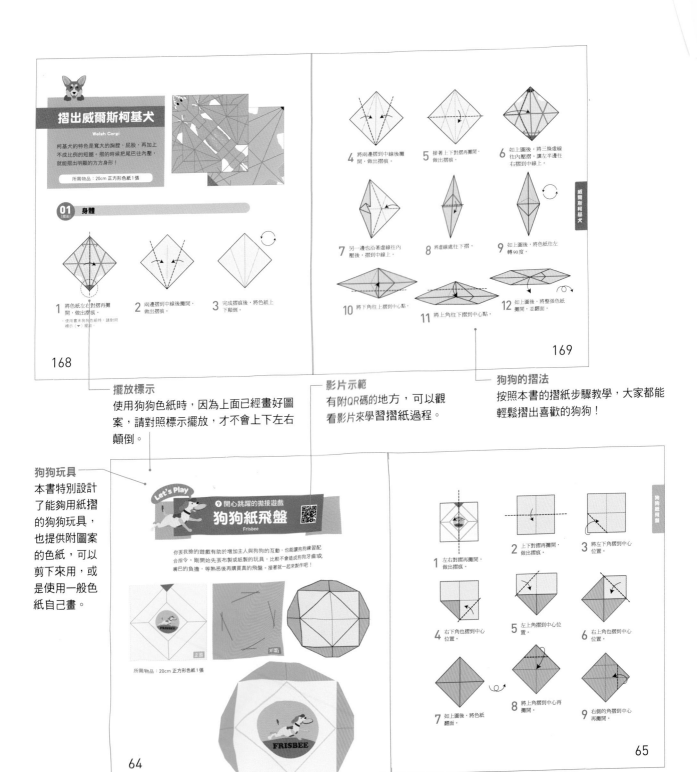

摺出威爾斯柯基犬
Welsh Corgi

柯基犬的特色是寬大的胸膛、屁股，再加上不成比例的短腿。摺的時候把尾巴往內壓，就能摺出明顯的方方身形！

所需物品：20cm 正方形色紙1張

01 身體
【摺法1】

1 將色紙左右對摺再攤開，做出摺痕。
・使用畫末狗狗色紙時，請對照標示（▼）擺放。

2 兩邊摺到中線後攤開，做出摺痕。

3 完成摺痕後，將色紙上下顛倒。

168

4 將兩邊摺到中線後攤開，做出摺痕。

5 接著上下對摺再攤開，做出摺痕。

6 如上圖後，將三條虛線往內壓摺，讓左半邊往右摺到中線上。

7 另一邊也沿著虛線往內壓摺，摺到中線上。

8 將虛線處往下摺。

9 如上圖後，將色紙往左轉90度。

10 將下角往上摺到中心點。

11 將上角往下摺到中心點。

12 如上圖後，將整張色紙攤開，並翻面。

威爾斯柯基犬

169

擺放標示
使用狗狗色紙時，因為上面已經畫好圖案，請對照標示擺放，才不會上下左右顛倒。

影片示範
有附QR碼的地方，可以觀看影片來學習摺紙過程。

狗狗的摺法
按照本書的摺紙步驟教學，大家都能輕鬆摺出喜歡的狗狗！

狗狗玩具
本書特別設計了能夠用紙摺的狗狗玩具，也提供附圖案的色紙，可以剪下來用，或是使用一般色紙自己畫。

Let's Play
❾ 開心跳躍的拋接遊戲
狗狗紙飛盤
Frisbee

你丟我撿的遊戲有助於增加主人與狗狗的互動，也能讓狗狗練習配合指令。剛開始先丟布製或紙製的玩具，比較不會造成狗牙齦或嘴巴的負擔，等熟悉後再購真真的飛盤。接著就一起來製作吧！

正面

所需物品：20cm 正方形色紙1張

FRISBEE

64

1 左右對摺再攤開，做出摺痕。

2 上下對摺再攤開，做出摺痕。

3 將左下角摺到中心位置。

4 右下角摺到中心位置。

5 左上角摺到中心位置。

6 右上角也摺到中心位置。

7 如上圖後，將色紙翻面。

8 將上角摺到中心再攤開。

9 右側的角摺到中心再攤開。

狗狗紙飛盤

65

目次

書末附 25 款「創意狗狗色紙＆遊戲道具色紙」，
裁剪下來直接使用，就能摺出彩繪好的可愛圖案！
色紙上的輔助線也有助於練習，之後再用喜歡的色紙挑戰！

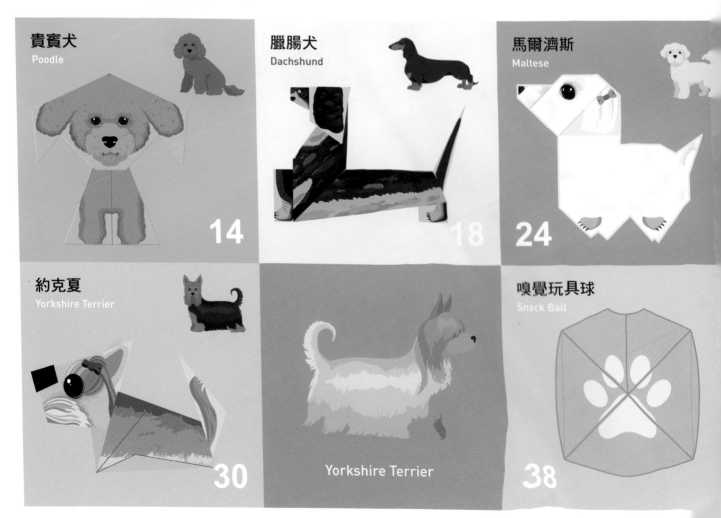

牛頭㹴犬
Bull Terrier

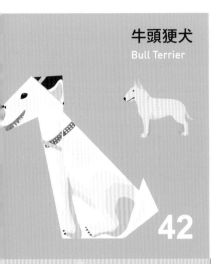

42

法國鬥牛犬
French Bulldog

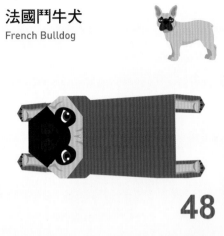

48

博美犬
Pomeranian

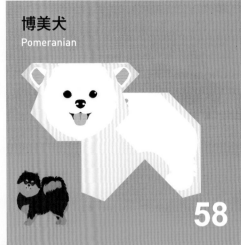

58

狗狗紙飛盤
Frisbee

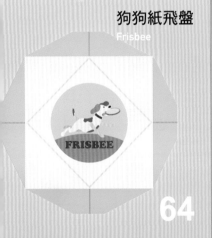

64

迷你雪納瑞
Miniature Schnauzer

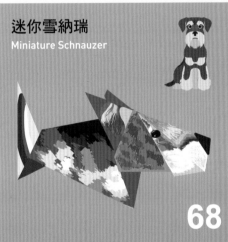

68

比熊犬
Bichon Frise

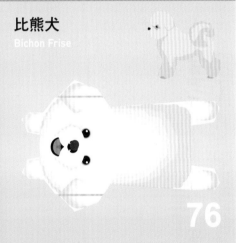

76

傑克羅素㹴
Jack Russel Terrie

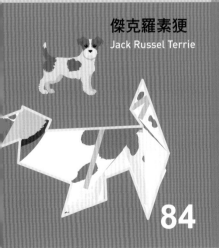

84

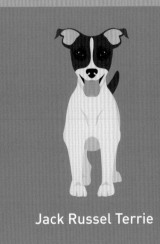

Jack Russel Terrie

狗狗專用鞋
Dog Shoes

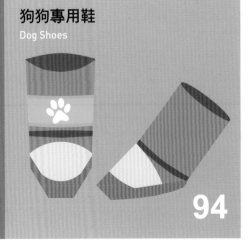

94

阿富汗獵犬
Afghan Hound
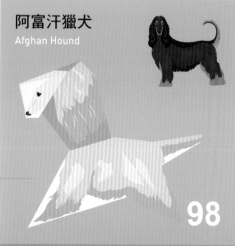

98

羅威那犬
Rottweiler
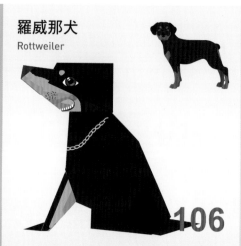
106

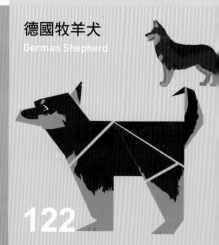
Rottweiler

吉娃娃
Chihuahua

Chihuahua
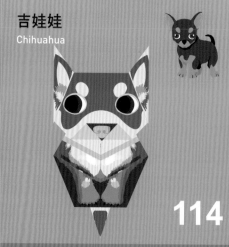
114

德國牧羊犬
German Shepherd

122

狗狗鴨舌帽
Dog Cap
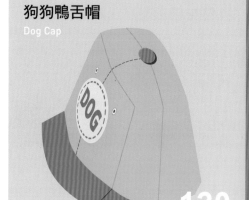
130

貝林登㹴犬
Bedlington Terrier
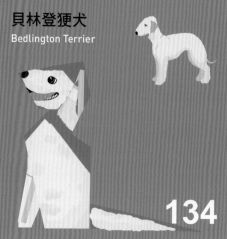
134

Bedlington Terrier

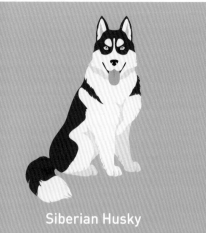

Siberian Husky

西伯利亞哈士奇
Siberian Husky

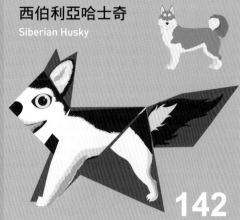

142

大麥町
Dalmatian

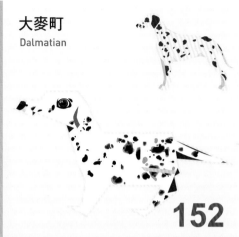

152

名牌&項圈
Dog Tag Necklace

164

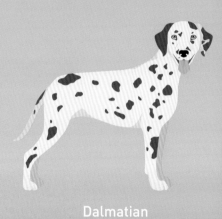

Dalmatian

威爾斯柯基犬
Welsh Corgi

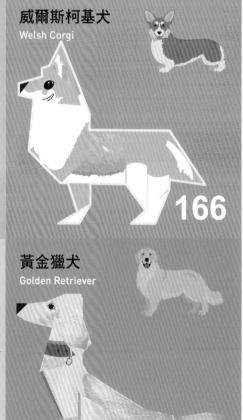

166

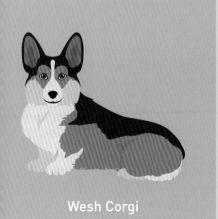

Wesh Corgi

杜賓犬
Dobermann

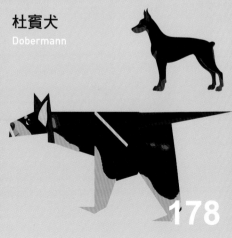

178

黃金獵犬
Golden Retriever

188

基本摺法

接著來介紹幾種常用的摺紙方法，
請先練習看看，摺狗狗時會更順利喔！

01 門型摺法

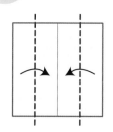

1 將左右兩邊分別對準中線，往內摺起。

2 完成「門型摺法」。

02 甜筒摺法

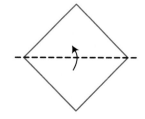

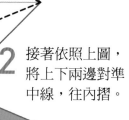

1 將紙擺成菱形。上下對摺再攤開，做出摺痕。

2 接著依照上圖，將上下兩邊對準中線，往內摺。

3 完成「甜筒摺法」。

03 坐墊摺法

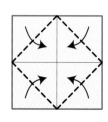

1 上下和左右分別對摺後攤開，再將四個角往內摺到中心點。

2 完成「坐墊摺法」。

04 階梯摺法

1 沿著虛線往下摺後，再將尖角往上摺。

2 完成「階梯摺法」。

05 往外反摺法

1 將色紙擺成菱形，兩邊對準中線往內摺（甜筒摺法）。

2 沿著中線往內對摺再攤開，做出摺痕。

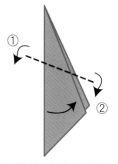

3 將尖角處往外翻摺①，再將下方沿摺痕對摺②。

4 「往外反摺法」完成。

06 三角口袋摺法

1 色紙往下對摺。

2 再往左對摺。

3 將上面的洞口打開後，往外攤平成三角形。

4 將色紙翻面。

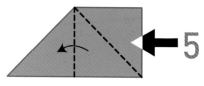

5 另一邊洞口也打開，往外攤平成三角形。

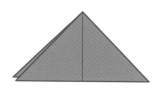

6 完成「三角口袋摺法」。

A USTRALIAN SHEPHERD

B OSTON TERRIER

C HIHUAHUA

D O

H USKY

I TALIAN GREYHOUND

J APANESE CHIN

K OM

M ALTESE DOG

N EWFOUND LAND

O LD ENGLISH SHEEPDOG

P

T ERVUREN

U RUGUAYAN CIMARRON

V IZSLA

W

E NGLISH
BULLDOG

F ILA
BRASILEIRO

G REAT
DANE

L ABRADOR
RETRIEVER

DOG
ORIGAMI

Q EENSLAND
HEELER

R OTTWEILER

S HAR PEI

X IASI
DOG

Y ORKSHIRE
TERRIER

Z UCHON

❶ 最懂主人心的可愛夥伴
貴賓犬
Poodle

	法國	
	德國	

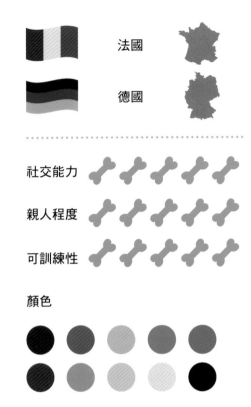

社交能力	🦴 🦴 🦴 🦴 🦴
親人程度	🦴 🦴 🦴 🦴 🦴
可訓練性	🦴 🦴 🦴 🦴 🦴

顏色

貴賓犬的英文 Poodle，意思是「啪嗒啪嗒地游泳」，用來形容獵犬在水邊捕鳥的模樣。原本只有大型的貴賓犬，後來開始出現體型越來越小的迷你貴賓犬、玩具貴賓犬，也漸漸成為最多人飼養的家犬之一。貴賓犬的智商很高，在訓練時往往能夠快速掌握節奏和技巧，卻也因為容易感受到主人的情緒波動，有時會比較敏感、怕孤單。

幫狗狗上色！My Puppy Coloring

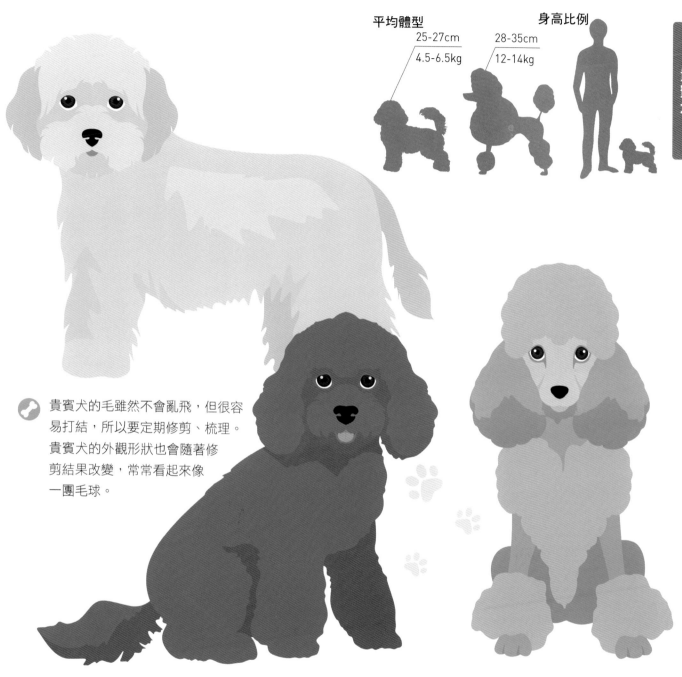

平均體型

25-27cm
4.5-6.5kg

28-35cm
12-14kg

身高比例

貴賓犬的毛雖然不會亂飛，但很容易打結，所以要定期修剪、梳理。貴賓犬的外觀形狀也會隨著修剪結果改變，常常看起來像一團毛球。

摺出貴賓犬

Poodle

一起從最簡單的貴賓犬，開始摺可愛的狗狗吧！可以用自己喜歡的色紙，或是書末附贈的創意狗狗色紙，摺出貴賓犬的頭和身體。

使用材料：20cm 正方形色紙 2 張

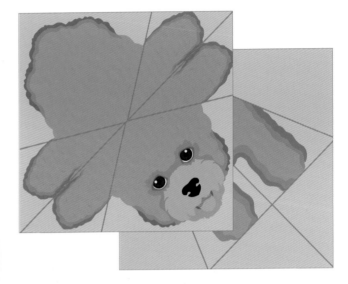

01 |摺法| 頭部

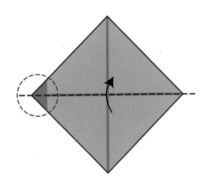

1 將色紙的對角線對摺，再攤開，做出摺痕。

· 使用書末狗狗色紙時，請對照標示（◀）擺放。

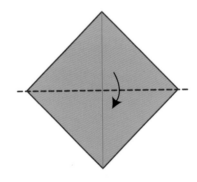

2 向右轉 90 度，再向下對摺成三角形。

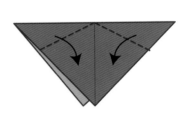

3 將兩角往下摺起一部分，做出狗耳朵。

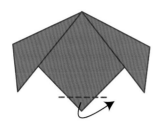

4 下方尖角略微往後摺，
做出平平的狗狗下巴。

5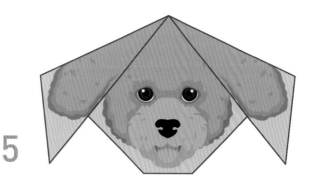

02 |摺法| 身體&組合

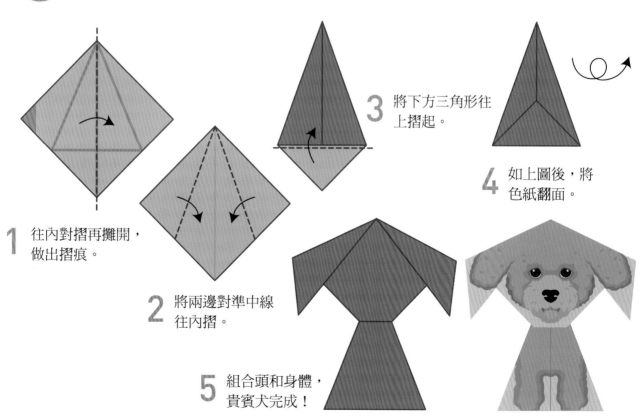

1 往內對摺再攤開，
做出摺痕。

2 將兩邊對準中線
往內摺。

3 將下方三角形往
上摺起。

4 如上圖後，將
色紙翻面。

5 組合頭和身體，
貴賓犬完成！

17

❷ 短腿長腰的可愛代表
臘腸犬
Dachshund

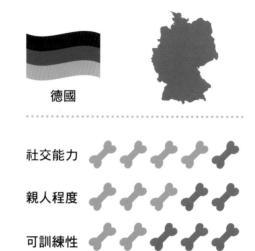

德國

社交能力

親人程度

可訓練性

顏色

來自德國的小型犬,特色是短短的腿
和長長的腰,德文 Dachshund 的由來
是「獵獾」,因為臘腸犬的體型最適合獵捕躲在
洞穴裡的獾。但也由於腰很長,容易引發腰間椎
間盤疾病,必須特別留意體重。一起來摺個性活
潑又乖巧,深受大家喜愛的臘腸犬吧!

幫狗狗上色！My Puppy Coloring

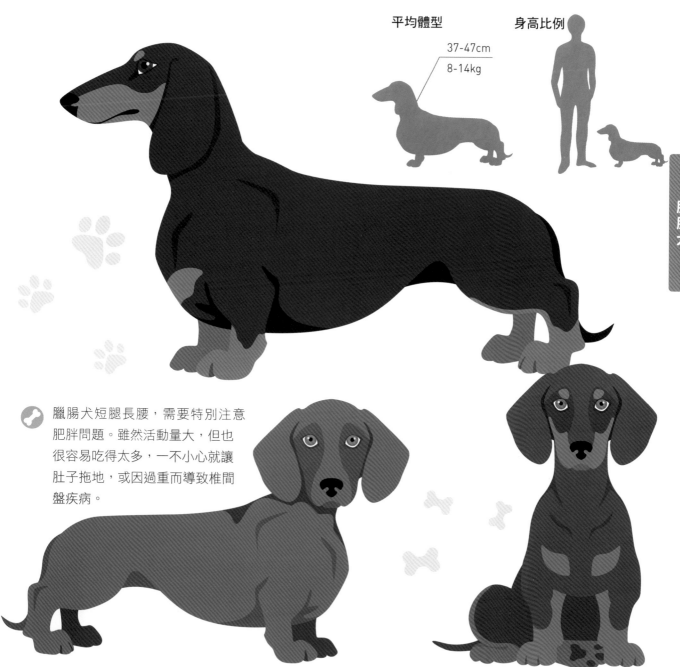

臘腸犬

臘腸犬短腿長腰，需要特別注意肥胖問題。雖然活動量大，但也很容易吃得太多，一不小心就讓肚子拖地，或因過重而導致椎間盤疾病。

摺出臘腸犬

Dachshund

一起來摺長～長～的臘腸犬吧！臘腸犬的
腰、尾巴和短短的後腿是相連在一起的，摺
的時候要留意長度。

所需物品：20cm正方形色紙1張

01 | 摺法 | 頭部 & 身體

1 將色紙擺成菱形，往內
對摺再攤開。

・使用書末狗狗色紙時，請對照
標示（◀）擺放。

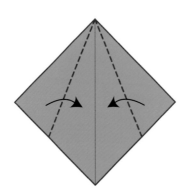

2 將兩邊對準中線
往內摺。

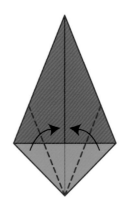

3 再將下方兩邊對
準中線往內摺。

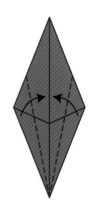

4 接著再次對準中
線往內摺。

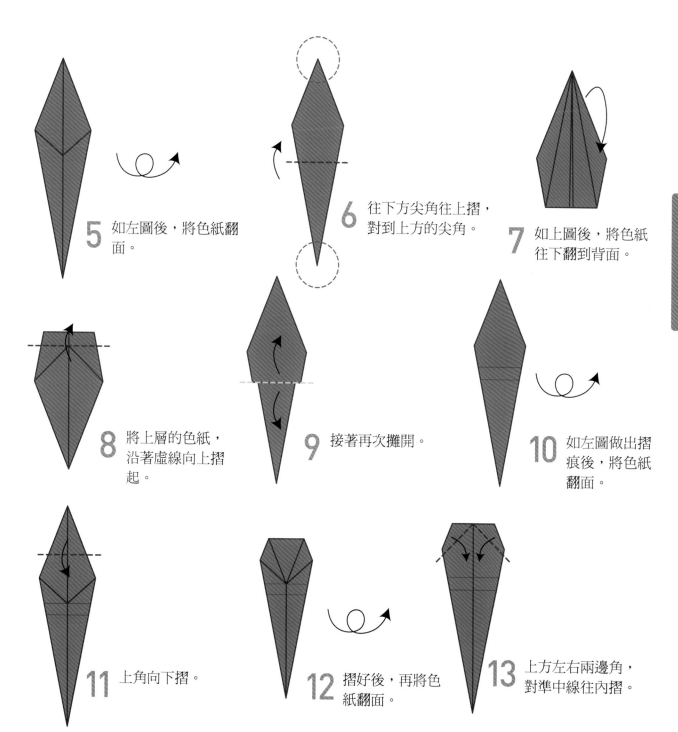

5 如左圖後，將色紙翻面。

6 往下方尖角往上摺，對到上方的尖角。

7 如上圖後，將色紙往下翻到背面。

8 將上層的色紙，沿著虛線向上摺起。

9 接著再次攤開。

10 如左圖做出摺痕後，將色紙翻面。

11 上角向下摺。

12 摺好後，再將色紙翻面。

13 上方左右兩邊角，對準中線往內摺。

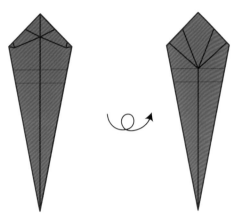

14 摺好後，將色紙翻面。

15 接著攤開上方摺起的部分，回到步驟11。

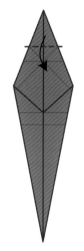

16 將上角向下摺。

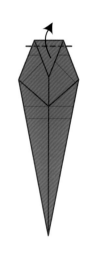

17 再從虛線標示位置，將邊角往上摺。

18 接著再把尖角往下摺一個小三角形。

19 沿著中線對摺。

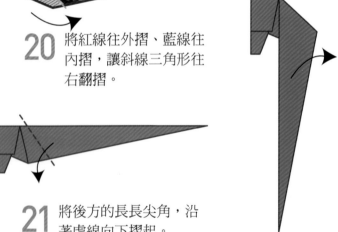

20 將紅線往外摺、藍線往內摺，讓斜線三角形往右翻摺。

21 將後方的長長尖角，沿著虛線向下摺起。

22 接著再攤開。

22

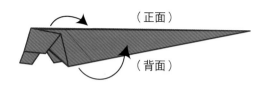

（正面）

（背面）

23 將摺好的紙，從中間往左右攤開。

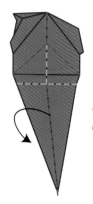

24 正面朝上，一邊將紅線往外摺，藍線往內摺，一邊往背面對摺。

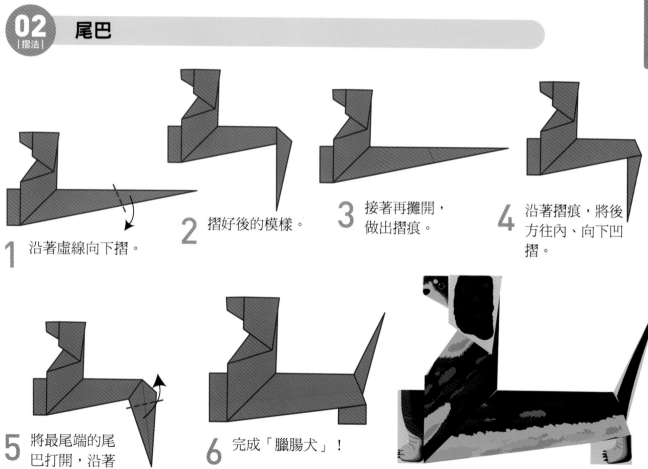

02 |摺法| 尾巴

1 沿著虛線向下摺。

2 摺好後的模樣。

3 接著再攤開，做出摺痕。

4 沿著摺痕，將後方往內、向下凹摺。

5 將最尾端的尾巴打開，沿著虛線向上摺。

6 完成「臘腸犬」！

臘腸犬

❸ 愛撒嬌又固執的
馬爾濟斯
Maltese

義大利

社交能力 🦴🦴🦴🦴🦴

親人程度 🦴🦴🦴🦴🦴

可訓練性 🦴🦴🦴🦴🦴

顏色

🔘

馬爾濟斯來自馬爾他島,是非常愛撒嬌的可愛犬種。個性活潑也很聽主人的話,但因為好奇心強、防備心重,遇到陌生人容易反應太大。不太會掉毛、體型很小,全身白白澎澎的模樣非常受歡迎。一起來做出最受大家喜愛的馬爾濟斯吧!

幫狗狗上色!My Puppy Coloring

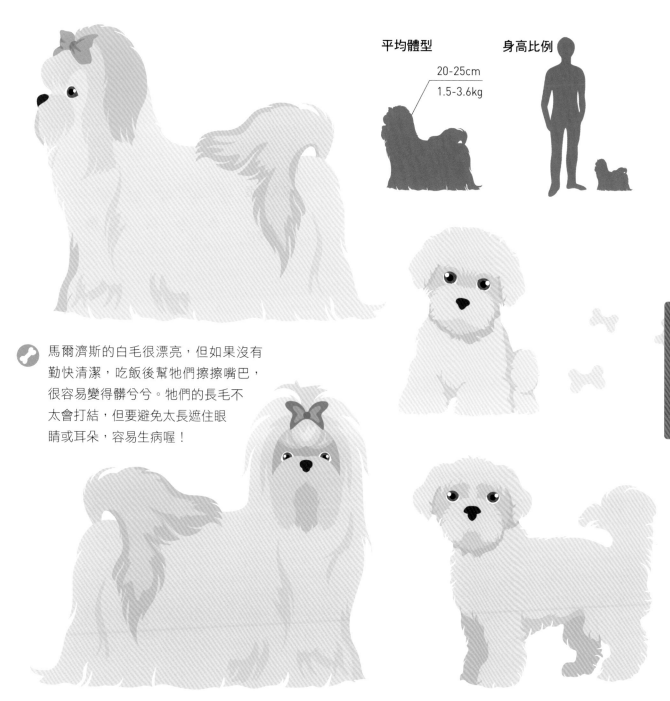

20-25cm
1.5-3.6kg

🦴 馬爾濟斯的白毛很漂亮，但如果沒有
勤快清潔，吃飯後幫牠們擦擦嘴巴，
很容易變得髒兮兮。牠們的長毛不
太會打結，但要避免太長遮住眼
睛或耳朵，容易生病喔！

馬爾濟斯

25

摺出馬爾濟斯

Maltese

白白的馬爾濟斯,有著圓滾滾的臉蛋、長長
的毛髮與可愛的眼睛和鼻子。一起來摺出
臉、身體和屁股差不多比例的小毛球吧!

所需物品:20cm正方形色紙1張

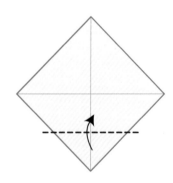

01 |摺法| 身體

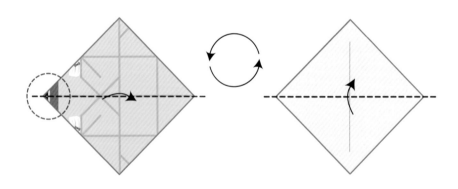

1 將色紙擺成菱形,對摺
後打開,做出摺痕。
· 使用書末狗狗色紙時,請對照
標示(◀)擺放。

2 接著將色紙轉90度,再
次對摺後打開。

3 將下方的角往中心點位
置摺起。

26

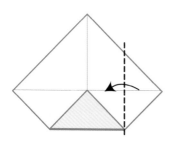

4 右邊的角也往中心點摺起。

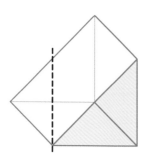

5 左邊的角也往中心點摺起。

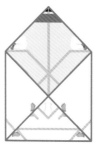

6 將色紙轉90度後，翻到背面。

7 上下兩邊往中線摺起。

8 沿著虛線往內摺起後攤開，做出摺痕。

9 將手伸進左下方的三角形內側，往外拉出摺起。

10 另一邊也用相同方式摺起。

11 如上圖後，將色紙翻面。

12 沿著虛線往外摺。

馬爾濟斯

27

13 將色紙向右旋轉45度。

14 沿著虛線向上摺起後攤開。

15 沿著虛線往左摺起後攤開。

16 沿著虛線處向內摺起，呈一個立起的長形。

17 將立起的長形往上摺起。

18 將色紙往左轉90度後翻面，沿著虛線往上摺。

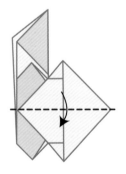

19 翻面後往右轉90度，沿著虛線向下摺。

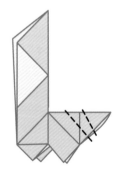

20 分別沿著兩條虛線，摺起後攤開。

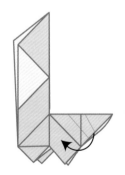

21 將下方的色紙攤開。

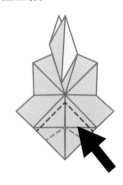

22 沿著方才的摺痕，一邊將紅線往外、藍線往內，一邊對摺。

28

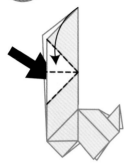

1 將左側上方攤開，沿著
虛線處摺起，做出頭部

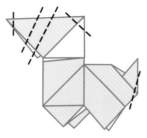

2 將上面虛線處先摺
出摺痕。

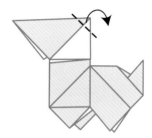

3 將虛線往後摺平，
做出頭頂。

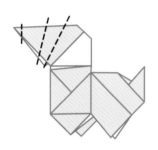

4 將頭部沿著虛線處摺起
再攤開。

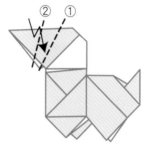

5 先將①往內摺，再將
②往外摺，做出吻部
的立體感。

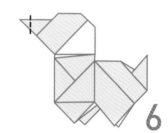

6 嘴尖的地方，
沿著虛線反摺。

馬爾濟斯

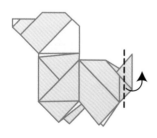

7 將尾巴邊緣往內
塞摺起。

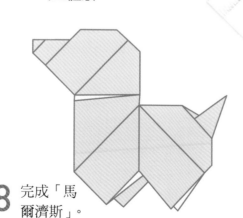

8 完成「馬
爾濟斯」。

❹ 聰明又黏人的可愛小狗

約克夏

Yorkshire Terrier

澳洲

社交能力 🦴🦴🦴🦴🦴

親人程度 🦴🦴🦴🦴🦴

可訓練性 🦴🦴🦴🦴🦴

顏色

原本是「捕鼠犬」的約克夏，小巧可愛的外型受到相當多人喜愛。牠們喜歡乾淨、討厭髒亂，在小型犬當中也是屬於比較機靈聰明的品種，因為毛髮長到看不到腳，也被稱為「會動的寶石」。

幫狗狗上色！My Puppy Coloring

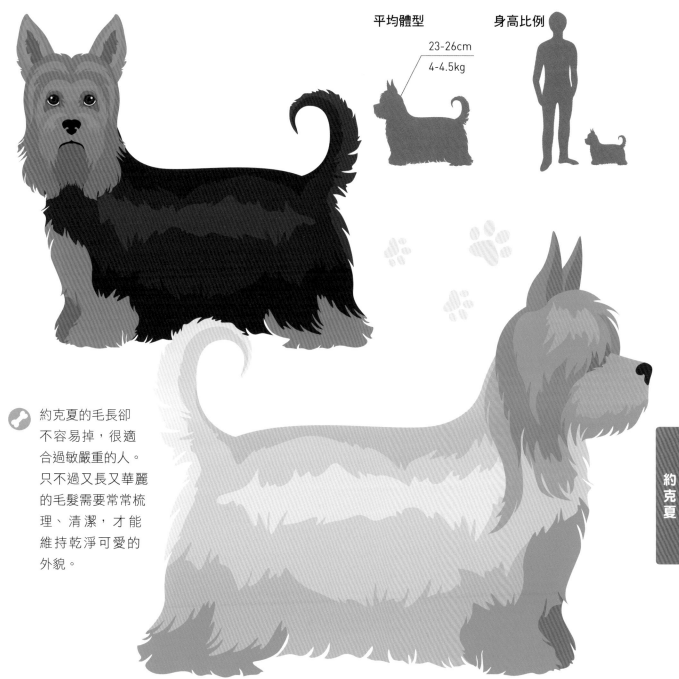

平均體型

23-26cm
4-4.5kg

身高比例

約克夏的毛長卻不容易掉,很適合過敏嚴重的人。只不過又長又華麗的毛髮需要常常梳理、清潔,才能維持乾淨可愛的外貌。

約克夏

摺出約克夏

Yorkshire Terrier

約克夏的特色就是，全身的毛從鼻子到尾巴明顯分成兩邊美美地垂下，一起來摺出美美的約克夏吧！從頭到尾巴都有著順暢的漂亮線條。

所需物品：20cm 正方形色紙 1 張

01 | 摺法 | **頭部＆身體**

1 將色紙擺放成菱形，上下對摺後打開。
· 使用書末狗狗色紙時，請對照標示（▼）擺放。

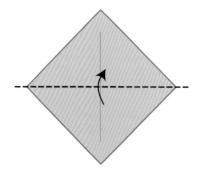

2 向右轉 90 度，再次上下對摺後打開。

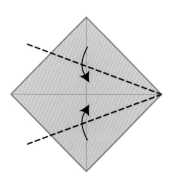

3 將兩邊對準中線往內摺。

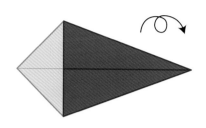

4 將色紙翻面。

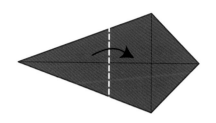

5 將尾端尖角摺到另一端的尖角。

6 將色紙向右轉90度，翻面。

7 抓住中心點的色紙，往上拉起後壓摺。

8 依上圖摺起後，左邊也用同樣的方式摺起。

9 將後方的色紙往向上摺起。

10 中間兩個三角形，沿著虛線往內摺。

11 將左半邊沿著虛線向後對摺，右半邊沿著虛線往前摺。

約克夏

33

12 將上圖虛線處先摺起後
攤開，做出摺痕。

13 接著將上方的三角形，
沿著虛線往外翻摺。

14 將色紙中間稍微
攤開。

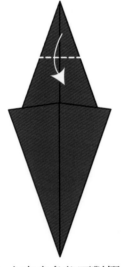

15 上方尖角往下對摺。

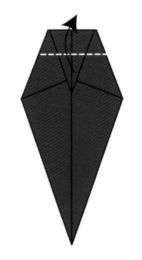

16 再次往上對摺。

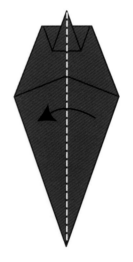

17 沿著中線，再次將色紙
左右對摺。

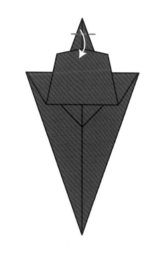

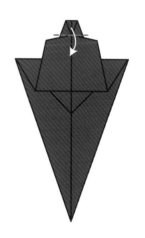

18 如上圖後，接著
再次攤開。

19 上方尖角沿著虛線
往下摺。

20 再次沿著虛線
往下摺。

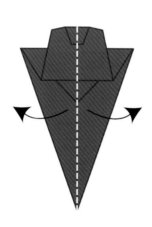

21 將色紙沿著中線
往外對摺。

22 對摺後的樣子。

約
克
夏

35

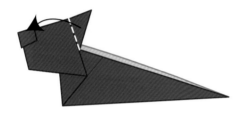

1 將色紙向左轉90度。耳朵
沿著虛線摺起後攤開。

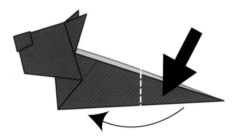

2 尾巴沿著虛線往內壓後
摺進去。

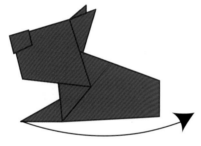

3 再將尾巴往外攤開。

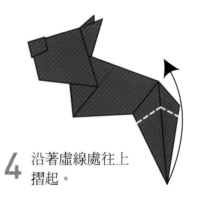

4 沿著虛線處往上
摺起。

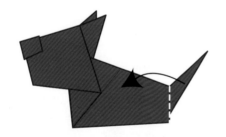

5 先將尾巴沿著虛線摺起
後攤開,做出摺痕。

6 再往另一邊摺起後攤
開,做出摺痕。

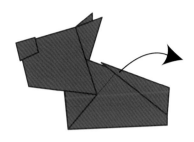

7 將尾巴開往前摺起後，
調整成喜歡的角度。

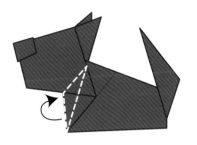

8 沿著虛線將虛線三角處
往內摺入。

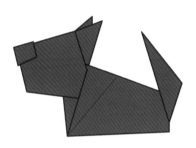

9 另一面也用同樣的方式
摺入。

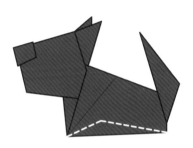

10 將色紙沿著虛線往內壓
摺。

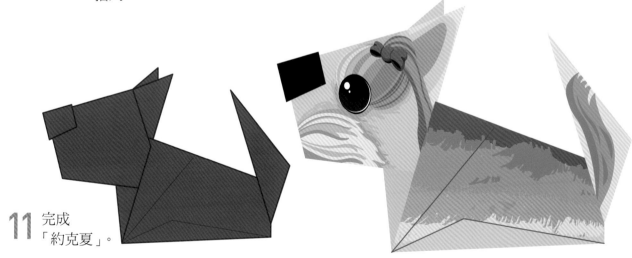

11 完成
「約克夏」。

❺ 狗狗的尋寶大冒險
嗅覺玩具球
Snack Ball

這是一個讓狗狗利用嗅覺找出點心的遊戲。用紙張做出玩具球、在裡面放入點心丟出去。狗狗找到玩具球後，就會撕破紙張，吃掉裡面的點心，不僅能夠為狗狗帶有成就感，也有紓解壓力的作用！

正面

背面

使用材料：20cm 正方形色紙 1 張

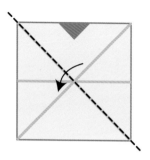

1 將色紙的對角線摺起再攤開，做出摺痕。

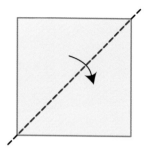

2 另一對角線也摺起再攤開，做出摺痕。

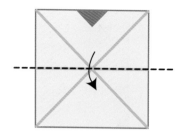

3 接著沿著中線上下對摺再攤開。

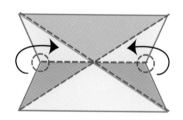

4 將兩側邊緣往內摺，使虛線部分重疊，成為一個三角形。

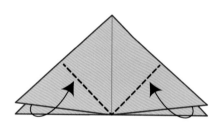

5 把三角形上面的兩角，對準中線摺起。

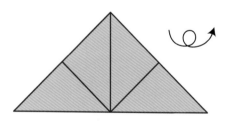

6 將色紙翻面。

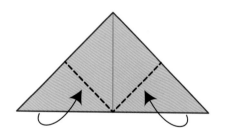

7 一樣將兩角對準中線摺起，成為一個四角形。

39

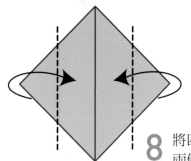

8 將四角形擺成菱形，
兩側的角往內摺到中
線位置。

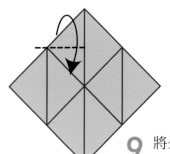

9 將外層色紙上面的角向
下摺。

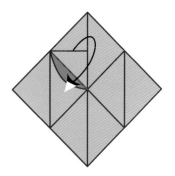

10 沿著紅線摺起後，將摺
角塞入三角形裡。

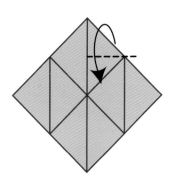

11 將上面的角向下摺。

12 沿著紅線摺起後，將摺
角塞入三角形裡。

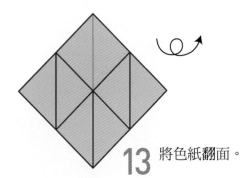

13 將色紙翻面。

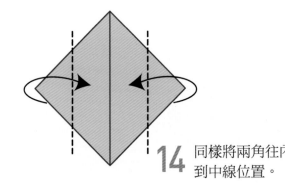

14 同樣將兩角往內摺
到中線位置。

40

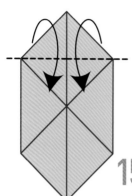

15 將外層色紙上面的角往下摺到中點。

16 兩邊摺角分別沿著紅線摺起，塞入三角形裡。

17 在畫線處剪一個孔洞，做出零食的投放孔。

18 用嘴巴對著孔洞吹氣。

19 膨脹成一顆球後，嗅覺玩具球就完成了！

❻ 勇敢又有活力的
牛頭㹴犬
Bull Terrier

英國

社交能力 🦴🦴🦴🦴🦴

親人程度 🦴🦴🦴🦴🦴

可訓練性 🦴🦴🦴🦴🦴

顏色

俗稱「賤狗」的牛頭㹴犬，外貌特徵是雞蛋般圓滾滾的臉型、細小的眼睛、寬大的胸和短短的耳朵。牠的祖先是勇敢的鬥犬，現在經過馴化已經溫和許多，但遇到陌生人可能會有攻擊傾向，需要多多訓練喔！

幫狗狗上色！My Puppy Coloring

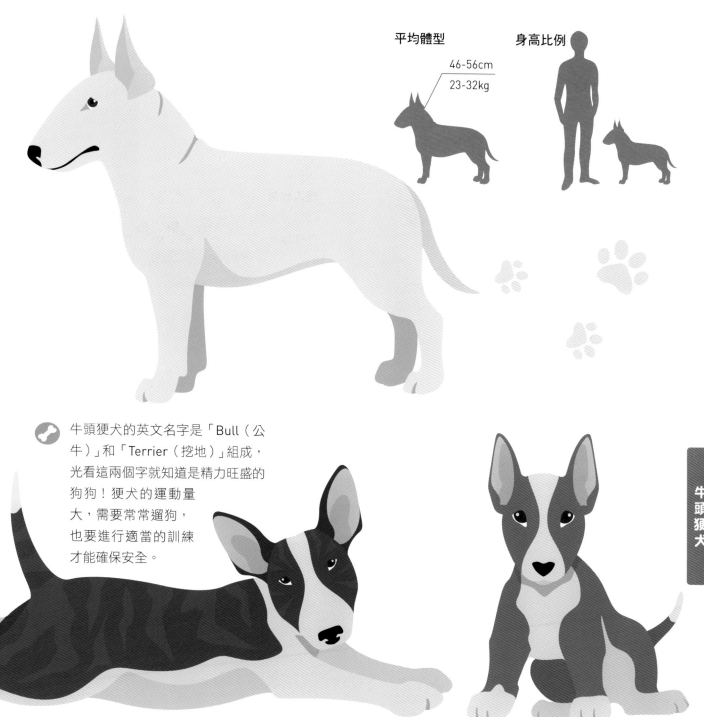

46-56cm
23-32kg

牛頭㹴犬的英文名字是「Bull（公牛）」和「Terrier（挖地）」組成，光看這兩個字就知道是精力旺盛的狗狗！㹴犬的運動量大，需要常常遛狗，也要進行適當的訓練才能確保安全。

牛頭㹴犬

摺出牛頭㹴犬

Bull Terrier

一起來摺出牛頭㹴犬的橢圓形臉蛋、結實身材，還有跟臉不成比例的小耳朵及寬寬身體吧！牠看起來跟鬥牛犬很像，卻很有自己的個性喔。

所需物品：20cm 正方形色紙 1 張

01 |摺法| 頭部 & 身體

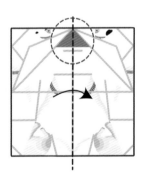

1 左右對摺，再攤開。

· 使用書末彩繪色紙時，請對照標示（▲）擺放。

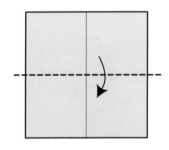

2 上下也對摺再攤開。

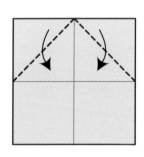

3 將上方兩角往內摺到中心點。

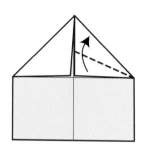

4 將上方的三角形往上對摺再攤開,做出摺痕。

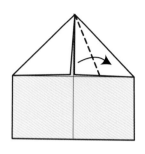

5 接著左右對摺再攤開,做出摺痕。

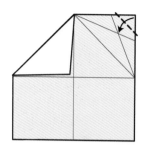

6 將右邊攤開,上方尖角摺到兩條摺痕的交接點。

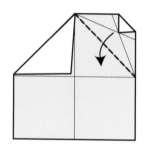

7 接著再往內摺。

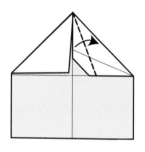

8 沿著步驟5的摺痕往外摺。

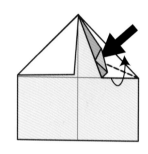

9 將手伸進紙間製造出空間,沿著步驟4的摺痕摺起。

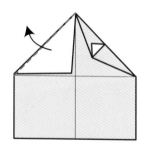

10 接著將左邊摺起的部分攤開。

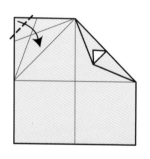

11 重複步驟6至9的方式摺起。

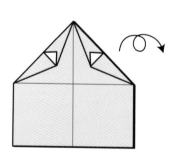

12 如上圖後,將色紙翻面。

牛頭㹴犬

45

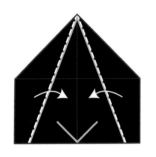

13 將左右兩邊往中線摺起。

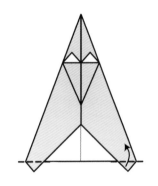

14 下方多出的尖角往上摺起。

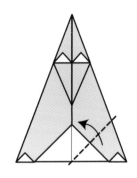

15 將右下角沿著虛線往內摺到中線上。

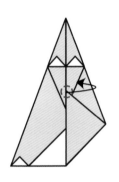

16 尖角往內塞入紙後。

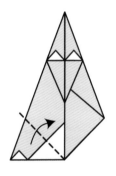

17 另一邊也用同樣的方式摺起。

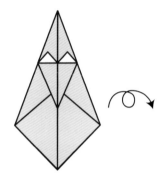

18 如上圖後,將色紙翻面。

19 將上方尖角往下摺。

20 摺的位置剛好會露出後方的兩角,再攤開。

21 再次將尖角往下摺到步驟20的摺痕上。

22 如上圖後,將色紙翻面。

23 沿著中線,往後對摺。

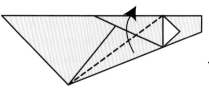

24 沿著虛線，將其中一面往上摺起。

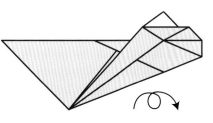

25 將色紙翻面。

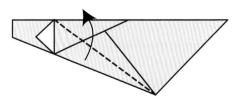

26 另一面也沿著虛線摺起，與步驟24相對。

02 |摺法| 尾巴

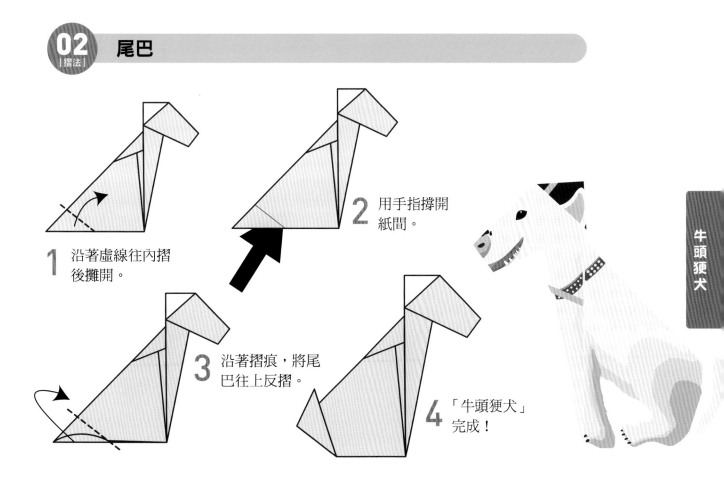

1 沿著虛線往內摺後攤開。

2 用手指撐開紙間。

3 沿著摺痕，將尾巴往上反摺。

4 「牛頭㹴犬」完成！

❼ 我很小，但我可是鬥牛犬！

法國鬥牛犬

French Bulldog

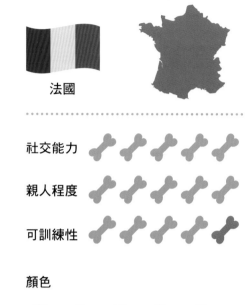

法國

社交能力 🦴🦴🦴🦴🦴

親人程度 🦴🦴🦴🦴🦴

可訓練性 🦴🦴🦴🦴🦴

顏色
⚫ ⚪ ⚫ ⚫ ⚪

法國鬥牛犬（簡稱「法鬥」）原本是在鬥牛比賽中與公牛搏鬥的犬種，後來鬥牛比賽式微，才漸漸培育出迷你品種。法鬥的特徵是壯壯的體格配上胖胖的腿、皺褶滿滿的臉。牠們的性格活潑開朗，但食慾旺盛很容易過胖，再加上常常掉毛，是需要用心照顧的狗狗。

幫狗狗上色！My Puppy Coloring

48

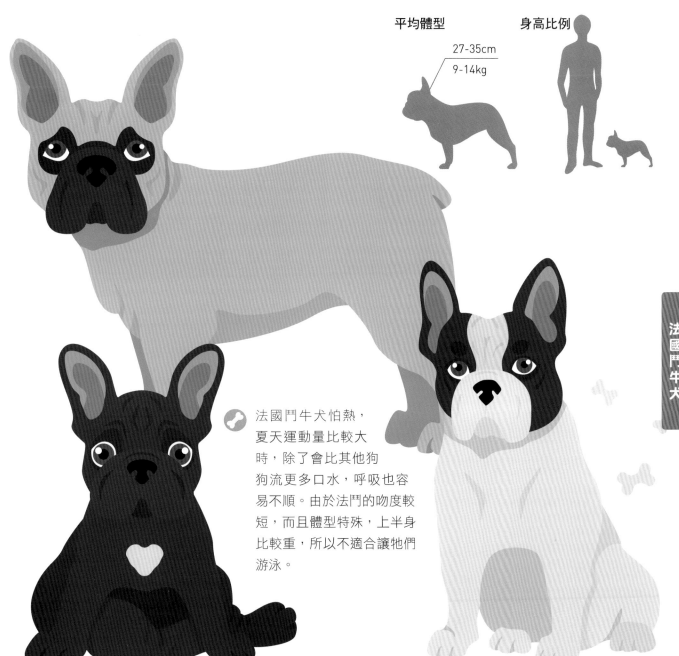

27-35cm
9-14kg

法國鬥牛犬怕熱，夏天運動量比較大時，除了會比其他狗狗流更多口水，呼吸也容易不順。由於法鬥的吻度較短，而且體型特殊，上半身比較重，所以不適合讓牠們游泳。

法國鬥牛犬

摺出法國鬥牛犬

French Bulldog

法鬥有著跟寬肩大頭不成比例的短腿,所以特別喜歡躺著。我們來摺個舒適躺姿的法國鬥牛犬吧!法國鬥牛犬的頭部和身體會分開製作,需要準備兩張色紙。

所需物品:20cm 正方形色紙2張

01 摺法 頭部

1 將色紙上下對摺再攤開,做出摺痕。

· 使用書末狗狗色紙時,請對照標示(▼)擺放。

2 將下半部沿著虛線往上對摺。

3 上半部也沿著虛線往下對摺。

4 將色紙攤開後，往左轉
90度。

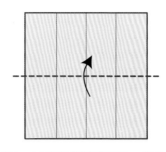

5 上下對摺再攤開，做出
摺痕。

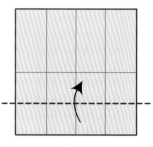

6 將下半部往上對摺。

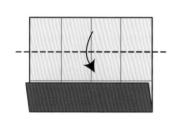

7 上半部也往下對摺。

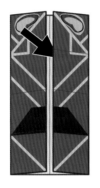

8 將手指從箭頭處
放進紙間。

9 將紙撐開後，往
下摺出一個直角
三角形。

10 上方不壓平。
左邊也用同樣
的方式摺起。

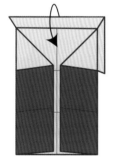

11 將上方的邊緣
往下摺。

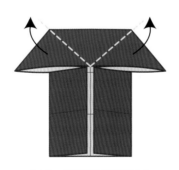

12 接著將兩邊三
角形，沿著虛
線往上摺。

13 將下方兩角，
對準中線往內
摺。

 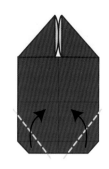

14 將下角往上摺到三角區域的一半位置。

15 再次往上摺到三角區域邊緣。

16 如上圖後,將色紙翻面。

17 兩側邊角往內摺起。

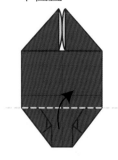 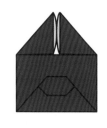 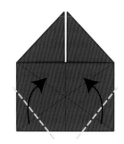

18 下緣向上摺。

19 如上圖後,將色紙翻面。

20 兩側邊角往內向上摺。

21 上緣部分往內向下摺。

22 沿著虛線往內向上摺。

23 沿著虛線往內壓住後摺起。

24 如上圖後，將色紙翻面。

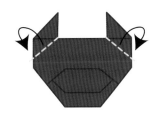

25 將臉的兩側邊角沿著虛線往內壓摺。

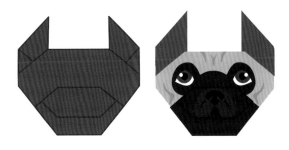

26 頭部完成。

02 |摺法| **身體**

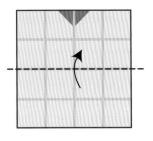

1 上下對摺再攤開，做出摺痕。

2 將下半部往上摺到中線位置。

3 將上半部往下摺到中線位置。

4 向右轉90度後，攤開色紙。

5 上下對摺再攤開，做出摺痕。

6 將下半部往上摺到中線位置。

7 將上半部往上摺到中線
 位置。

8 沿著虛線斜摺後攤開，
 做出摺痕。

9 另一邊也用同樣斜摺後
 攤開，做出摺痕。

10 用手指撐開
 紙間。

11 往下摺出一個
 直角三角形，
 上方不壓平。

12 左邊也用同樣的方
 式摺起，再將上緣
 往下摺。

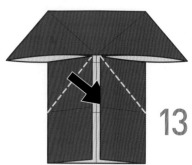

13 將另一半邊也同樣
 撐開後摺起。

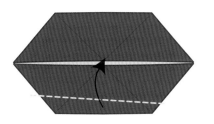

14 下半邊沿著虛線往內摺。

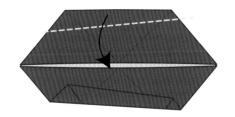

15 上半邊也沿著虛線往內摺。

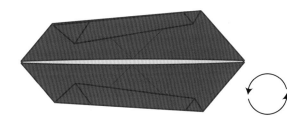

16 將色紙向左轉90度。

03 |摺法| 前腳&後腳&組合

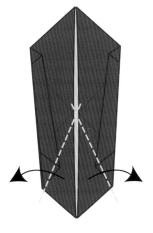

1 將下方兩邊皆沿著虛線往外摺。

2 兩個角也沿著虛線往上摺起。

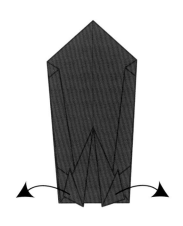

3 如上圖後,接著再攤開兩個角。

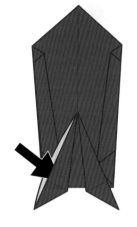

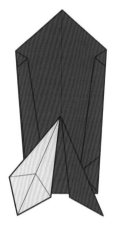

4 從箭頭處將色紙稍微撐開。

5 壓摺成如上圖的形狀。

6 再往外對摺。另一邊也重複步驟4-6摺起。

7 將色紙上下顛倒。

8 將下方兩邊的上層色紙，沿著虛線往外摺。

9 重複步驟2-6摺起。

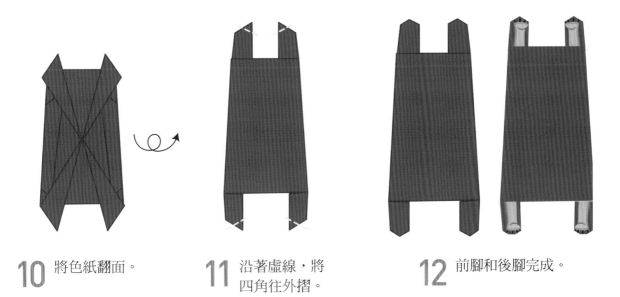

10 將色紙翻面。

11 沿著虛線，將
四角往外摺。

12 前腳和後腳完成。

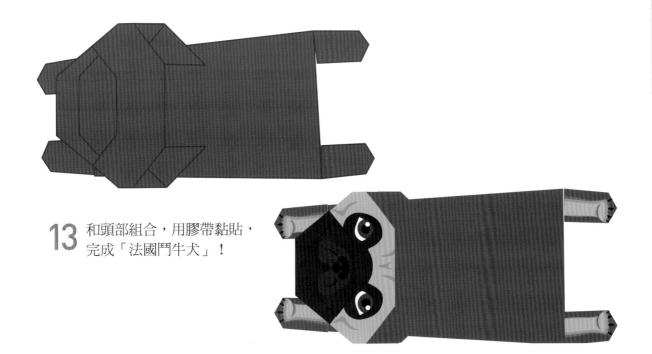

13 和頭部組合，用膠帶黏貼，
完成「法國鬥牛犬」！

❽圓滾滾的可愛毛球！
博美犬
Pomeranian

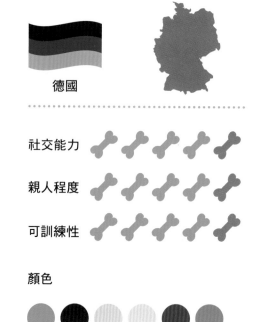

德國

社交能力　🦴🦴🦴🦴🦴
親人程度　🦴🦴🦴🦴🦴
可訓練性　🦴🦴🦴🦴🦴

顏色
⚫⚫⚫⚫⚫⚫

博美茂密蓬鬆的毛髮和嬌小的體型，讓牠成為人見人愛的萌系代表，但原本博美犬的祖先，可是在北極拉雪橇的！後來在演變下體型變小，毛髮卻依然茂密，膨脹得圓滾滾，彷彿一顆行走的毛球。

幫狗狗上色！My Puppy Coloring

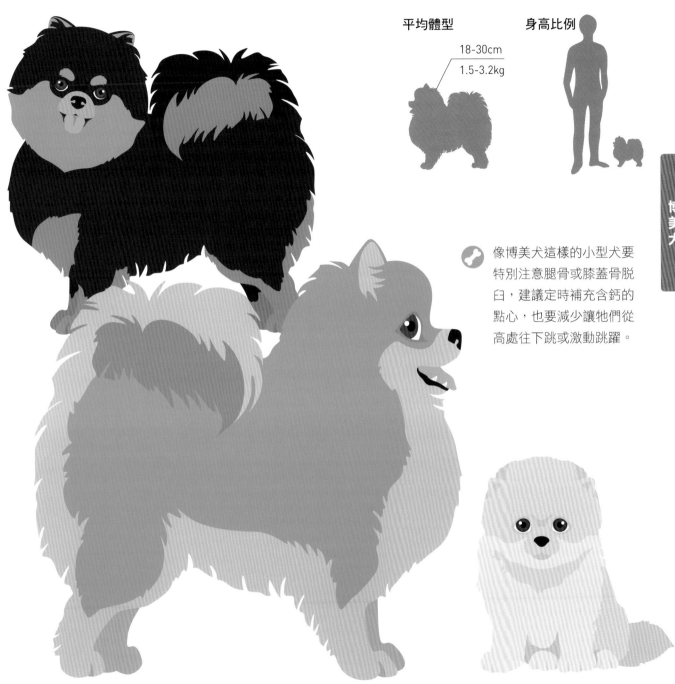

平均體型　　　身高比例

18-30cm
1.5-3.2kg

像博美犬這樣的小型犬要特別注意腿骨或膝蓋骨脫臼，建議定時補充含鈣的點心，也要減少讓牠們從高處往下跳或激動跳躍。

摺出博美犬

Pomeranian

博美犬的特色就是水汪汪的大眼睛、鼻子和茂盛的澎澎毛髮。一起來摺出一隻圓臉毛膨的博美犬吧！

所需物品：20cm 正方形色紙 2 張

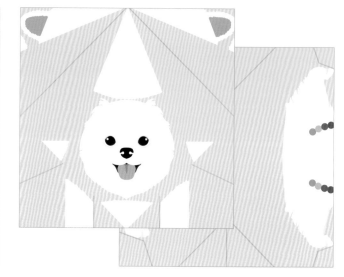

01 | 摺法 | 身體

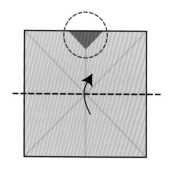

1 上下對摺後攤開，做出摺痕。

· 使用書末狗狗色紙時，請對照標示（▼）擺放。

2 左右對摺後攤開，做出摺痕。

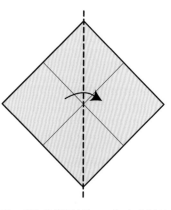

3 擺成菱形後，左右對摺再攤開，做出摺痕。

60

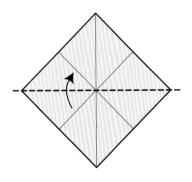

4 上下也對摺再攤開，做出摺痕。

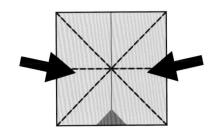

5 將虛線往內壓摺，上下交疊成一個三角形。

・使用書末狗狗色紙時，請對照標示（▲）擺放。

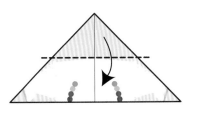

6 上方尖角摺到底端後，再攤開，做出摺痕。

7 沿著虛線將上層色紙翻開，並將中間壓平。

8 如上圖後，左右沿著中線對摺。

9 將右下角摺起再攤開，做出摺痕。

10 接著將右下角往內摺入紙張中間。

11 將上下兩角往內摺平。

12 另一面的上下兩角也同樣往內摺平。

13 完成博美犬的身體。

1 上下對摺後攤開，做出摺痕。

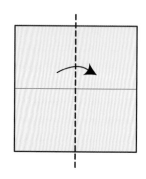

2 左右對摺後攤開，做出摺痕。

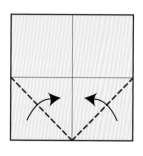

3 將下方左右兩角摺到中心點。

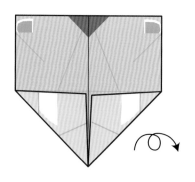

4 如上圖後，將色紙翻面。

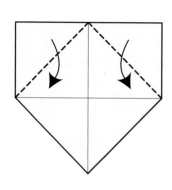

5 再將上方左右兩角摺到中心點。

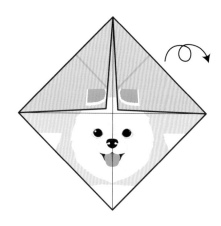

6 如上圖後，將色紙翻面。

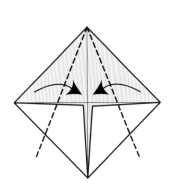 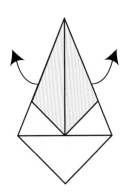 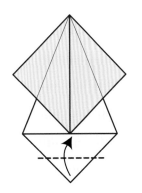 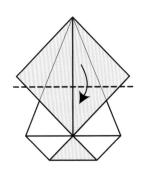

7 將左右兩邊摺到中線位置。

8 將後方摺起的部分往前攤開。

9 下方尖角往上摺起。

10 上半部也往下摺起。

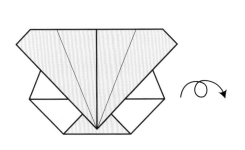

11 如上圖後，將色紙翻面。

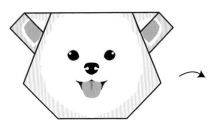

12 組裝做好的頭與身體。

13 完成「博美犬」！

63

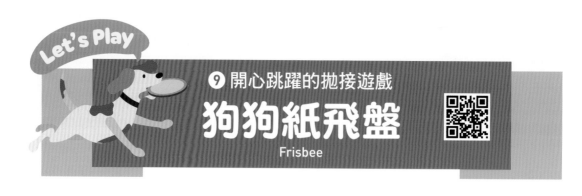

❾ 開心跳躍的拋接遊戲
狗狗紙飛盤
Frisbee

你丟我撿的遊戲有助於增加主人與狗狗的互動，也能讓狗狗練習配合指令。剛開始先丟布製或紙製的玩具，比較不會造成狗狗牙齒或嘴巴的負擔，等熟悉後再購買真的飛盤。接著就一起來製作吧！

正面

背面

所需物品：20cm 正方形色紙 1 張

FRISBEE

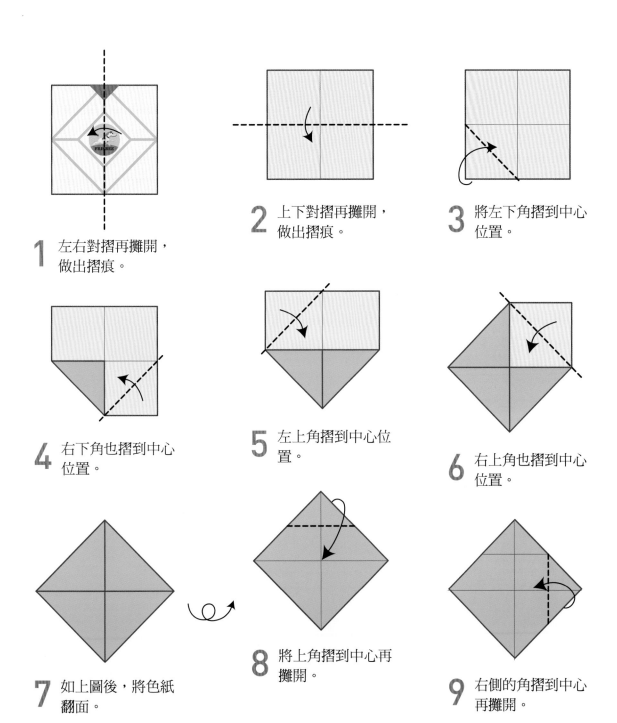

1 左右對摺再攤開，
做出摺痕。

2 上下對摺再攤開，
做出摺痕。

3 將左下角摺到中心
位置。

4 右下角也摺到中心
位置。

5 左上角摺到中心位
置。

6 右上角也摺到中心
位置。

7 如上圖後，將色紙
翻面。

8 將上角摺到中心再
攤開。

9 右側的角摺到中心
再攤開。

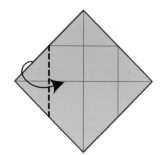

10 左側的角摺到中心再攤開。

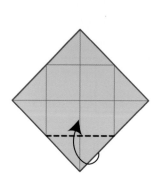

11 下角摺到中心再攤開。

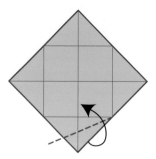

12 將下角依照虛線摺起再攤開。

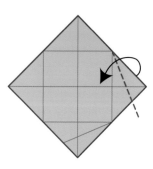

13 右側的角依照虛線摺起再攤開。

14 上角依照虛線摺起再攤開。

15 左側的角依照虛線摺起再攤開。

16 將下角依照虛線往上摺起。

17 右側角依照虛線往左摺起。

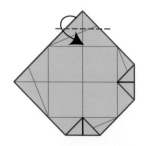

18 上角依照虛線往下摺起。

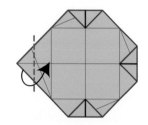

19 左側角依照虛線往右摺起。

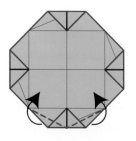

20 下邊依照虛線，將左右兩邊往內摺。

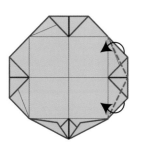

21 右側也依照虛線，將左右兩邊往內摺。

22 上邊也依照虛線，將左右兩邊往內摺。

23 左側也依照虛線，將左右兩邊往內摺。

24 將上下左右的尖角，都往內摺平。

25 如上圖後，將色紙翻面。

26 將中間右下的紙往外翻摺。

27 將中間左下的紙往外翻摺。

28 將中間左上的紙往外翻摺。

29 將中間右上的紙往外翻摺。

29 將中間右上的紙往外翻摺。

Finished

⑩ 隨風飄逸的魅力長鬍鬚

迷你雪納瑞

Miniature Schnauzer

德國

社交能力 🦴🦴🦴🦴🦴

親人程度 🦴🦴🦴🦴🦴

可訓練性 🦴🦴🦴🦴🦴

顏色

雪納瑞的德文「Schnauzer」是「嘴巴」的意思，嘴邊的鬍鬚就是牠的特色，個性開朗調皮。毛不太會掉，但很容易打結，需要常常用梳子梳理。體內流著護衛犬的血統，所以遇到陌生人或風吹草動容易吠叫，但經過適當訓練多半可以改善。

幫狗狗上色！My Puppy Coloring

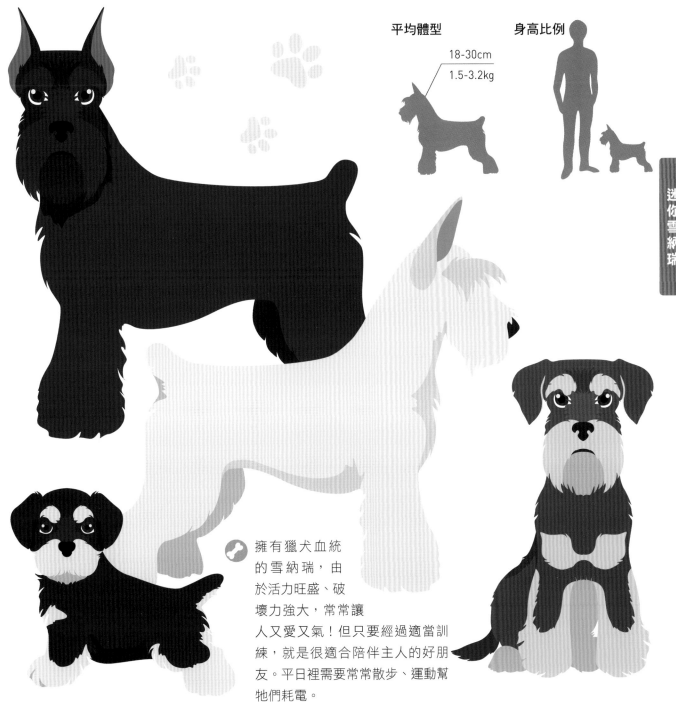

平均體型

18-30cm
1.5-3.2kg

身高比例

擁有獵犬血統的雪納瑞,由於活力旺盛、破壞力強大,常常讓人又愛又氣!但只要經過適當訓練,就是很適合陪伴主人的好朋友。平日裡需要常常散步、運動幫牠們耗電。

69

摺出迷你雪納瑞

Miniature Schnauzer

迷你雪納瑞的重點，就是充滿特色的長鬍鬚！透過把臉反摺，能夠強調出鬍子的立體感。現在就來摺一隻活潑的迷你雪納瑞吧。

所需物品：20cm 正方形色紙 1 張

01 摺法　頭部 & 前腳

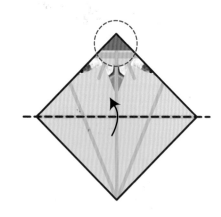

1 上下對摺再攤開，做出摺痕。

· 使用書末狗狗色紙時，請對照標示（▲）擺放。

2 轉向後再上下對摺，攤開做出摺痕。

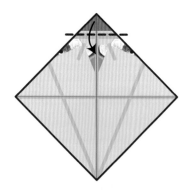

3 依照虛線向下摺。

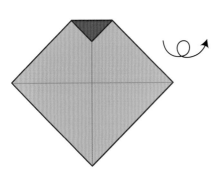

4 將色紙上下顛倒、翻面。

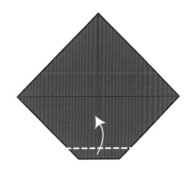

5 將下方短邊稍微往上摺。

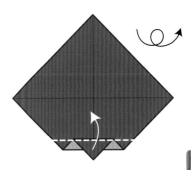

6 接著再往上摺一次，然後翻面。

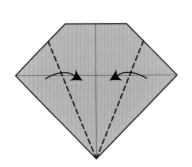

7 將兩邊往內摺到中線。

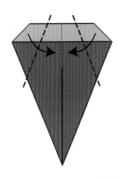

8 上方兩側短邊也往內摺到中線。

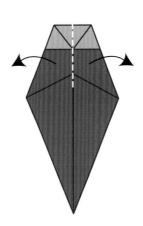

9 將上一步驟摺起的部分攤開。

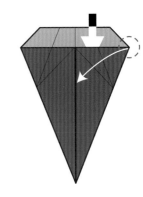

10 用手稍微撐開色紙，將右角從紙間拉往中線

11 將右側的邊往內摺到中線上。

12 中間的三角形往上摺起。左邊也重複步驟10-12摺起。

71

13 摺好後，將色紙翻面。

14 上方凸出來的三角形往上摺起。

15 如上圖後，再次將色紙翻面。

16 上方凸出的小三角形往下摺。

17 如上圖後，將色紙翻面。

18 將色紙橫放後，從中間對摺。

19 沿著虛線將三角形往後摺，做出耳朵。

20 另一邊也用同樣方式摺出耳朵。

21 將左半側的色紙，整個沿著虛線往上摺。

22 再沿著虛線往下摺。

23 將摺起的部分攤開。

24 將色紙從中間再次攤開。

25 將紅線往外摺,藍線往內摺,讓虛線三角區域壓摺到下半部的紙上。

26 將色紙從中間向外翻摺。

27 將手伸進紙間稍微撐開。

28 沿著虛線將紙往下摺起,做出眼睛和鬍鬚區域。

29 多出來的角往內摺入。

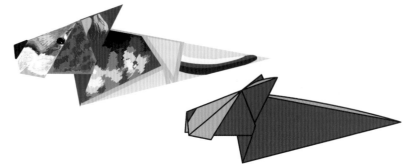

30 另一邊也重複步驟27-29
摺起。

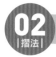 後腿&尾巴

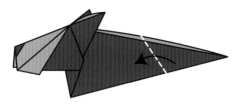

1 沿著虛線,將尖尾
往下摺。

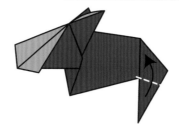

2 再沿著虛線往上摺。

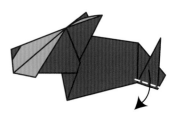

3 將摺起的部分攤開,
做出摺痕。

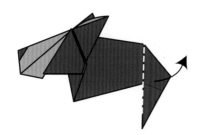

4 將摺起的部分攤開,做
出摺痕。

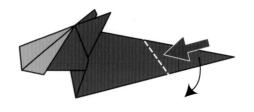

5 再次沿著步驟1的摺痕
往下摺。

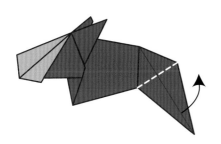
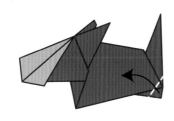
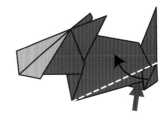

6 將尾巴攤開，沿著虛線往上摺後，再從中線往內對摺。

7 沿著虛線往內摺。

8 從紅色箭頭處將紙撐開，沿著虛線將色紙摺起。

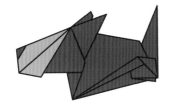
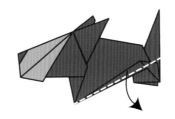
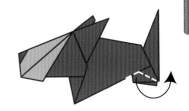

9 另一邊也重複步驟7-8。

10 將步驟8摺起的區域，往內塞摺到中間藏起。

11 調整虛線處的形狀，做出後腳。另一邊也按照步驟7-10完成。

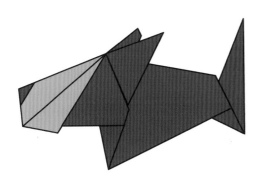

12 完成「迷你雪納瑞」！

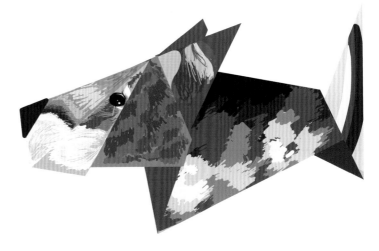

75

⓫ 深受歐洲王室喜愛的貴族狗
比熊犬
Bichon Frise

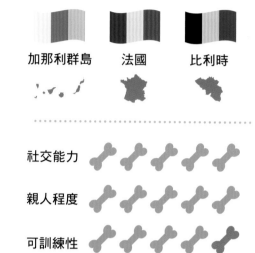

加那利群島　　法國　　比利時

社交能力 🦴🦴🦴🦴🦴

親人程度 🦴🦴🦴🦴🦴

可訓練性 🦴🦴🦴🦴🦴

顏色

比熊犬是早期歐洲王宮貴族很喜歡的狗狗，甚至在許多知名畫作中都可以看到牠們的身影。由於個性溫馴、社交能力很強，不太會吠叫，至今依然是很熱門的家犬。很多人喜歡將比熊犬的毛髮修剪得圓滾滾，表情看起來更鮮明可愛！

幫狗狗上色！My Puppy Coloring

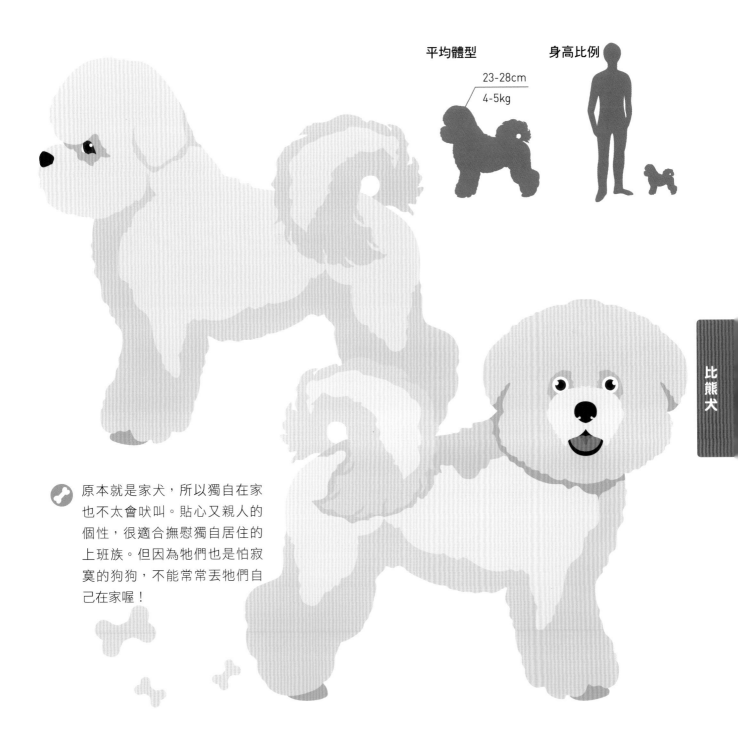

平均體型　身高比例

23-28cm
4-5kg

原本就是家犬,所以獨自在家也不太會吠叫。貼心又親人的個性,很適合撫慰獨自居住的上班族。但因為牠們也是怕寂寞的狗狗,不能常常丟牠們自己在家喔!

比熊犬

摺出比熊犬

Bichon Frise

來做出有著圓圓大頭的比熊犬吧！建議可以先用書末的狗狗色紙來摺，摺出臉的四角再摺出小耳朵，就能做出可愛圓臉囉。

所需物品：20cm 正方形色紙2張

01 |摺法|　　摺出頭部

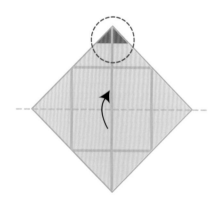

1 將色紙上下對摺再攤開，做出摺痕。

・使用書末狗狗色紙時，請對照標示（▲）擺放。

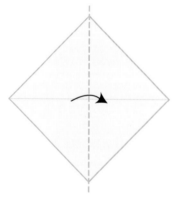

2 接著左右對摺再攤開，做出摺痕。

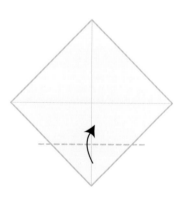

3 將下角往上摺到中心點。

4 左側的角摺到中心點。

5 右側的角摺到中心點。

6 上角摺到中心點。

7 接著全部攤開,再將右上角摺到中心點。

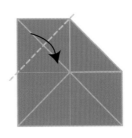

8 左上角也摺到中心點。

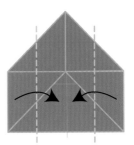

9 將左右兩邊都往中線摺起。

比熊犬

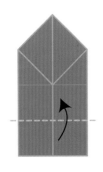

10 下方沿著虛線往上摺後攤開,做出摺痕。

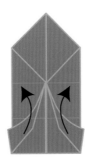

11 將下方的上層色紙稍微攤開。

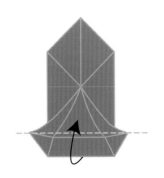

12 沿著虛線攤開成梯形後壓平。

79

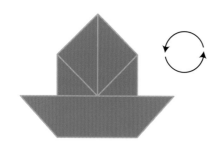

13 如上圖後，將色紙旋轉180度。

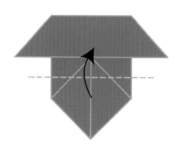

14 沿著虛線將下角往上摺。

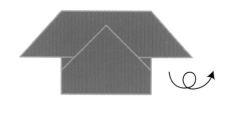

15 如上圖後，色紙翻面。

16 將左右兩邊的三角形往內摺再攤開，做出摺痕。

17 撐開邊角下緣，沿著虛線方向壓平後摺起。

18 摺好後，再色紙翻面。

19 沿著虛線將四角往內摺。

20 摺好後，將色紙翻面。

21 頭部完成。

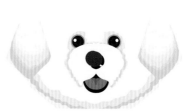

1 將色紙上下對摺再攤開，
做出摺痕。

・使用書末狗狗色紙時，請對照標
示（▼）擺放。

2 將上下邊往中線摺起。

3 將摺起的部分攤開，
色紙向右轉90度。

4 再次上下對摺再攤開，
做出摺痕。

5 將上下邊往中線摺起。

6 沿著虛線，將右半邊
往斜上方摺。

7 摺好後壓平再攤開，
做出摺痕。

8 左半邊也往斜上方摺
起。

9 摺好後攤開。

比熊犬

10 從箭頭處將色紙打開，
沿著虛線往左摺。

11 壓摺成等邊梯形的形狀。

12 另一邊也用同樣方式摺
出等邊梯形。

13 如上圖後，將色紙往左
旋轉90度。

14 沿著虛線將上下邊
往內摺。

15 摺好後往右轉90度。

1 沿著虛線,將中線上下的四邊往外翻摺。

2 沿著虛線,將四個角往內摺。

3 再次沿著虛線,將多出來的尖角往內摺。

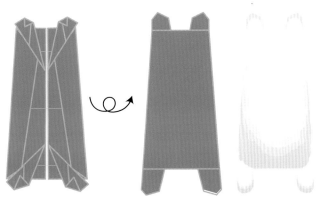

4 摺好後,將色紙翻面。

5 和頭部組裝,完成「比熊犬」!

比熊犬

83

⑫ 聰明伶俐的小獵犬
傑克羅素狽

Jack Russell Terrier

英國

社交能力 🦴🦴🦴🦴🦴

親人程度 🦴🦴🦴🦴🦴

可訓練性 🦴🦴🦴🦴🦴

顏色

⚫ ⚫ ⚪

傑克羅素狽原先是獵狐狸的犬類，擁有旺盛的精力和卓越的彈跳力，需要大量的運動。如果家裡有其他小動物或嬰兒需要多加留意安全，但也因為牠非常聰明、行動敏捷，只要經過訓練就不用太擔心。一起來摺這隻小小的結實運動家吧！

幫狗狗上色！My Puppy Coloring

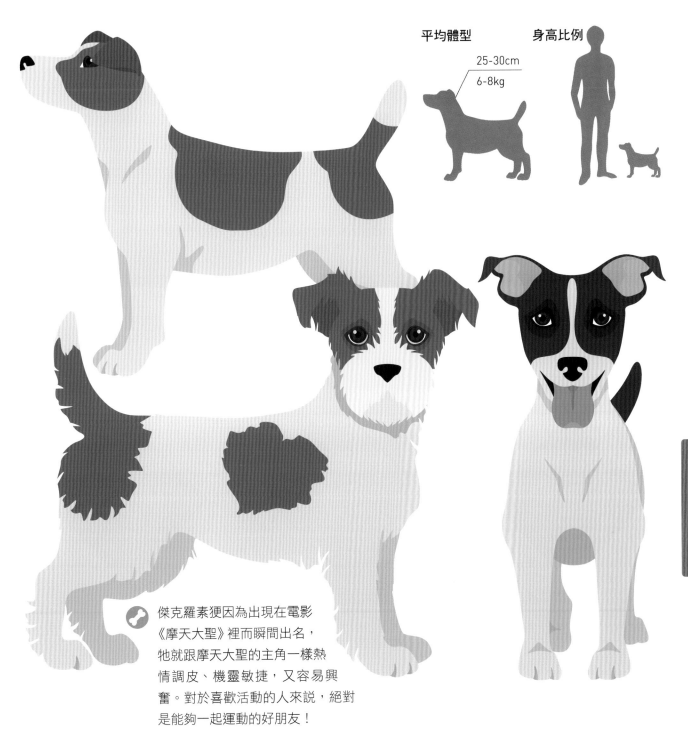

25-30cm
6-8kg

傑克羅素㹴因為出現在電影
《摩天大聖》裡而瞬間出名，
牠就跟摩天大聖的主角一樣熱
情調皮、機靈敏捷，又容易興
奮。對於喜歡活動的人來說，絕對
是能夠一起運動的好朋友！

傑克羅素㹴

摺出傑克羅素㹴

Jack Russell Terrier

半摺的耳朵、高高翹起的尾巴，一起來摺呈現起跳姿勢的傑克羅素㹴吧！聰明伶俐的牠們，可是人見人愛的小夥伴！

所需物品：20cm 正方形色紙 1 張

01 | 摺法 | 身體

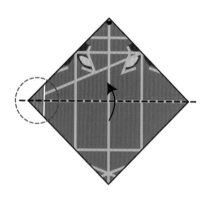

1 將色紙上下對摺再攤開，做出摺痕。

· 使用書末狗狗色紙時，請對照標示（◀）擺放。

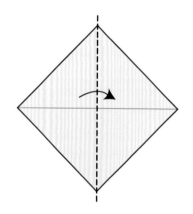

2 接著左右對摺再攤開，做出摺痕。

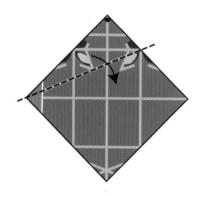

3 沿著虛線，將上邊對齊中線往下摺。

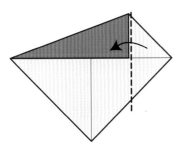

4 沿著虛線,將右邊的三角形往內摺。

5 將上邊摺起的部分攤開。

6 再沿著虛線往下摺,緊貼右邊的三角形。

7 將下角沿著虛線往上摺,緊貼右邊的三角形。

8 左邊的角沿著虛線往右摺。

9 將上下的小三角形攤開。

10 沿著虛線往內摺起後攤開,做出摺痕。

11 將色紙上下對摺。

12 將上層的色紙往上翻,沿著虛線壓摺。

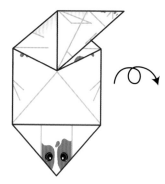

13 壓摺出如上圖的三角形後，將色紙翻面。

14 將手指伸進色紙中，將交疊的三角形拉出。

15 另一邊的三角形也拉出後，將色紙翻面。

16 沿著虛線將三角形對摺後攤開，做出摺痕。

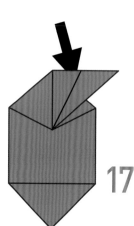

17 用手撐開色紙，壓摺成風箏形狀。

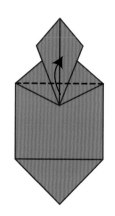

18 沿著虛線，將三角形往上摺起。

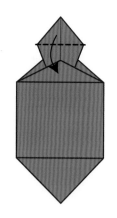

19 將上方的三角形往下摺。

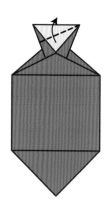

20 沿著虛線摺起後攤開，做出摺痕。

21 另一邊也做出同樣的摺痕。

22 紅色線向內摺，藍色線向外摺，摺出一個翹起的小三角形。

23 將翹起的小三角形往右壓摺。

24 將色紙從中線往內對摺。

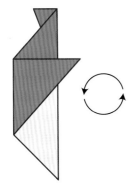 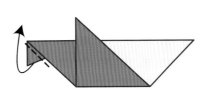 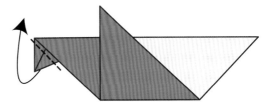

26 邊角往內壓住後摺起。

27 背面也用同樣的方式摺起。

25 摺好後，向左轉90度。

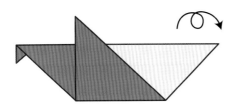

28 如上圖後，將色紙翻面。

29 將邊角往前拉出後摺起。

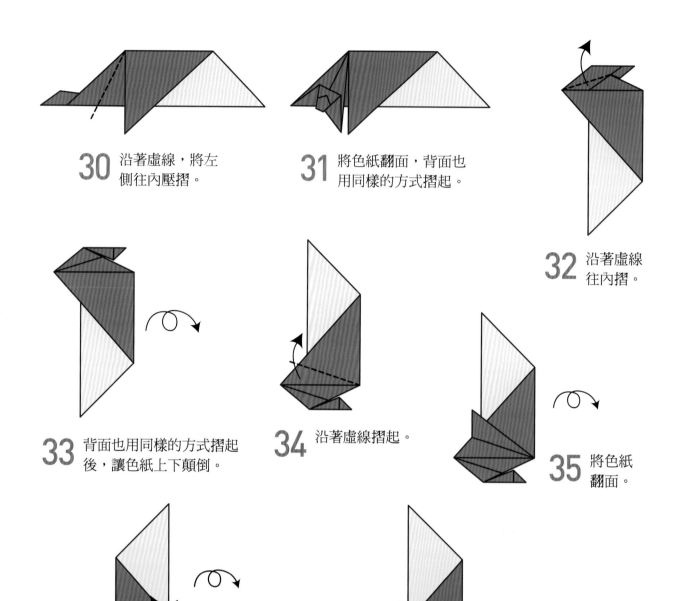

30 沿著虛線，將左側往內壓摺。

31 將色紙翻面，背面也用同樣的方式摺起。

32 沿著虛線往內摺。

33 背面也用同樣的方式摺起後，讓色紙上下顛倒。

34 沿著虛線摺起。

35 將色紙翻面。

36 沿著虛線摺起再翻面。

37 將色紙往左旋轉90度。

1 沿著虛線，將左側往內
壓後摺起。

2 沿著虛線摺起後攤開。

3 沿著虛線摺起。

4 沿著虛線往右摺起。

5 沿著虛線往後翻摺。

6 沿著虛線往下摺。

7 沿著虛線往下摺。

8 另一邊也用同樣方式
摺起。

9 沿著虛線往右摺。

10 另一邊也用同樣方式摺起。

11 沿著虛線往右摺。

12 另一邊也用同樣方式摺起。

13 將手指放進紙間撐開，壓住後摺起。

14 另一邊也用同樣方式摺起。

15 沿著虛線往內拉出後摺起。

16 另一邊也用同樣方式摺起。

17 邊角稍微攤開。

18 從箭頭處撐開紙間後反摺。

19 另一邊也用同樣方式摺起。

20 沿著虛線往內摺起，上緣往下摺，另一邊也用同樣方式摺起。

21 沿著虛線往外摺。

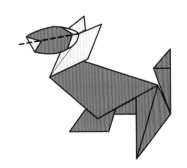

22 沿著虛線壓住後摺起。

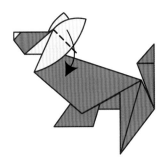

23 沿著虛線，將耳朵稍微往內摺。

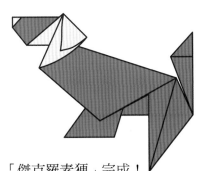

24 「傑克羅素㹴」完成！

⑬ 幫寶貝換上可愛新裝

狗狗專用鞋
Dog Shoes

如果狗狗腳上有傷口，散步時就要避免直接著地。接下來要教大家做出狗狗的鞋子，請依照狗狗的腳調整紙張的大小和長度，先用書末的色紙練習，再依照需求用塑膠布、布或其他材質製作。

所需物品：20cm 正方形色紙 1 張

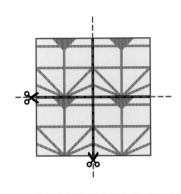

1 先沿線將色紙裁剪成四等分。

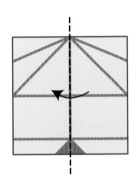

2 取一片色紙，左右對摺再攤開。

・若使用書末狗狗色紙，請對照標示（▲）擺放。

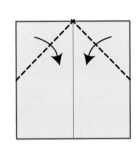

3 將上邊兩角，往中心點摺起。

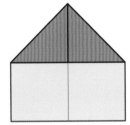

4 摺好後，將色紙上下翻轉。

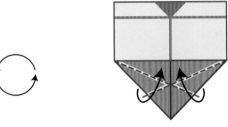

5 將下角兩邊分別對準中線摺起，再攤開。

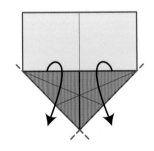

6 將色紙整張攤開。

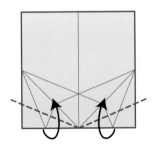

7 沿著虛線，將下方兩角往內摺。

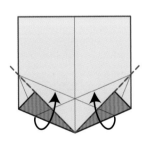

8 再各往上摺一次。

狗狗專用鞋

95

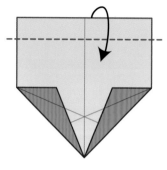

9 將上邊沿著虛線往下摺。

10 再沿著虛線往下摺後，攤開。

11 如上圖後，將色紙翻面。

12 先沿黑色虛線向內摺，再將紅色虛線也向下摺，做出一個凹縫。

13 如上圖後，將色紙翻面。

14 一邊摺虛線處調整位置，一邊將兩邊紅線往中間拉、貼合。

15 黏上膠帶固定。

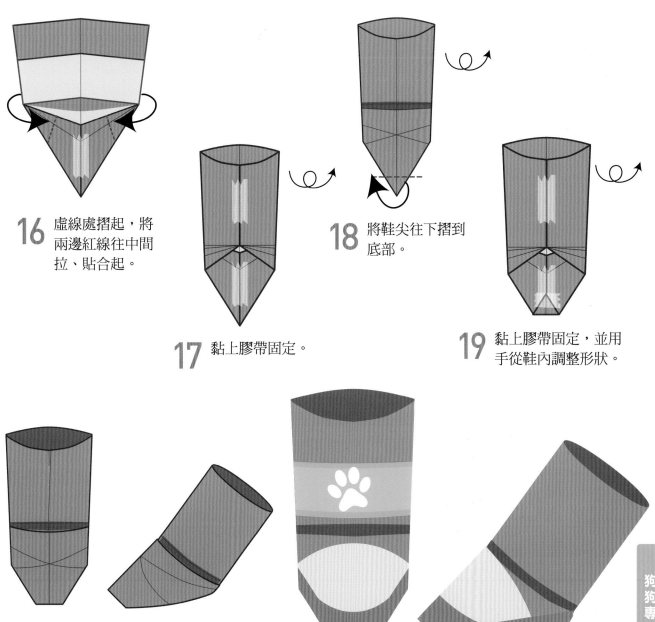

16 虛線處摺起，將兩邊紅線往中間拉、貼合起。

17 黏上膠帶固定。

18 將鞋尖往下摺到底部。

19 黏上膠帶固定，並用手從鞋內調整形狀。

20 以同樣方式完成四支鞋子。

狗狗專用鞋

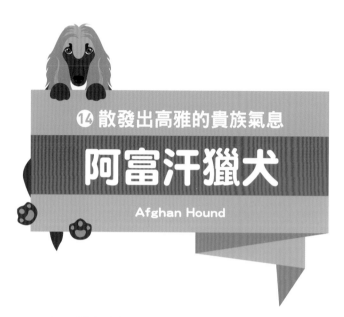

⑭ 散發出高雅的貴族氣息

阿富汗獵犬

Afghan Hound

阿富汗

社交能力	🦴🦴🦴🦴🦴
親人程度	🦴🦴🦴🦴🦴
可訓練性	🦴🦴🦴🦴

顏色

⚫⚫⚫⚪🟤🟤

阿富汗獵犬步伐端正優雅,垂墜而下的毛髮貴氣十足。牠在阿富汗是負責狩獵的獵犬,所以活動量大,需要常常運動。長長的毛髮必須時常整理。個性獨立、不會太過黏人,但也因此比較我行我素,不太服從命令。

幫狗狗上色!My Puppy Coloring

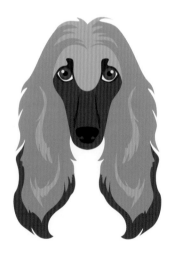

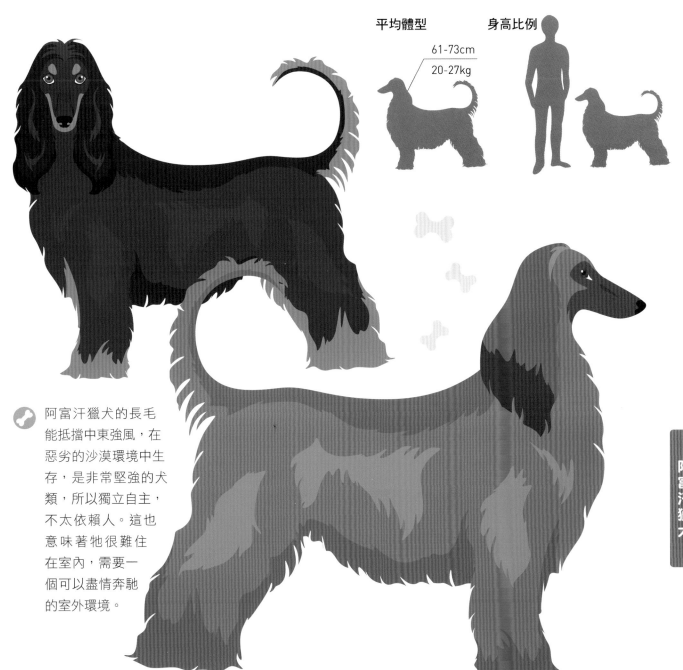

61-73cm
20-27kg

阿富汗獵犬的長毛能抵擋中東強風，在惡劣的沙漠環境中生存，是非常堅強的犬類，所以獨立自主，不太依賴人。這也意味著牠很難住在室內，需要一個可以盡情奔馳的室外環境。

阿富汗獵犬

99

摺出阿富汗獵犬

Afghan Hound

阿富汗獵犬的特徵是又尖又小的臉，以及從耳朵、胸部柔順垂到腿部的毛髮。請特別留意從耳朵垂下的長毛，一起來完成阿富汗獵犬吧！

所需物品：20cm正方形色紙1張

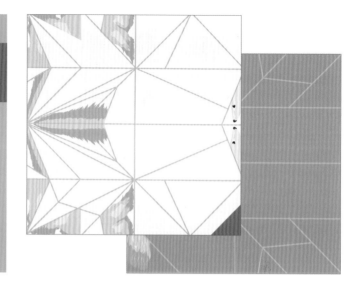

01 |摺法| 後腳 & 尾巴

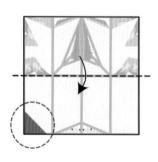

1 上下對摺再攤開，做出摺痕。

・使用書末狗狗色紙時，請對照標示（◀）擺放。

2 左右對摺再攤開，做出摺痕。

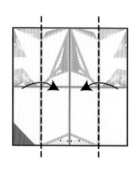

3 將左右邊往中線摺起。

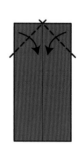

4 將兩側邊角對齊中線往內摺。

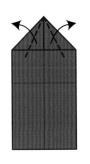

5 接著將直角處往上摺，對準上緣。

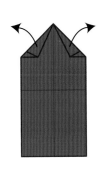

6 摺好後，將色紙攤開。

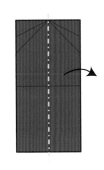

7 沿著中線將色紙往後對摺。

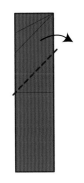

8 沿著虛線往斜下方摺。

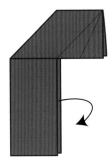

9 摺好後，將色紙完全攤開。

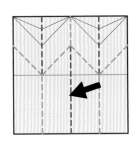

10 將藍線處往內摺，紅線處往外翻摺。

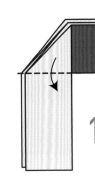

11 將最外層色紙，沿著虛線往下攤開。

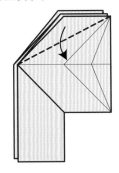

12 攤開後，上方沿著虛線往下摺。

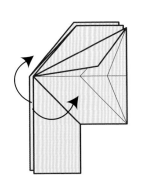

13 摺好後，將色紙整張攤開。

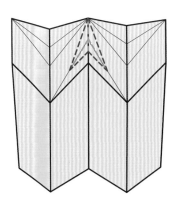

14 將中間的三角形，紅線往外翻摺，藍線往內凹摺，再摺疊回步驟12的樣子。

15 一邊將藍線往內凹摺，紅線往外翻摺，一邊往上摺起。

16 摺好後，將色紙翻面。

17 將最外層的色紙往下攤開。

18 同步驟15，沿著虛線摺起。

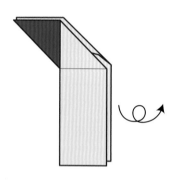

19 摺好後，將色紙翻面。

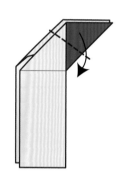

20 沿著虛線，將最外層色紙向下翻摺。

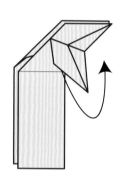

21 做出摺痕後，再摺回去。

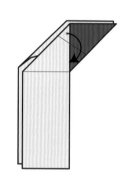

22 將上方邊角往內壓摺到色紙中間。

23 將上面凸出的角，翻摺到色紙中間藏起來。

24 摺好後，將色紙翻面。

25 沿著虛線往下摺再攤開，做出摺痕。

102

26 將上方邊角往內壓摺到色紙中間。

27 將上面凸出的角，翻摺到色紙間藏起來。

28 摺好後，將色紙翻面。

02 |摺法|　頭部 & 前腿

1 沿著虛線，將下角往斜上方摺。

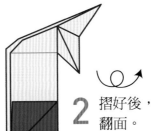

2 摺好後，將色紙翻面。

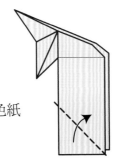

3 再次沿著虛線，將下角往斜上方摺。

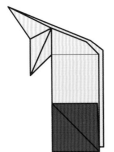

4 摺好後，將色紙翻面。

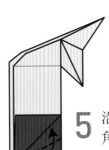

5 沿著虛線，將右下角往斜上方摺再攤開，做出摺痕。

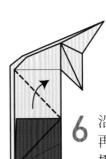

6 沿著虛線摺起再攤開，做出摺痕。

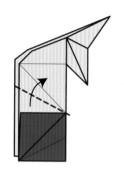

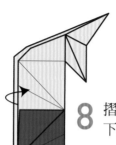

8 摺好後，將色紙下方攤開。

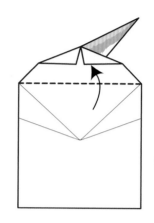

7 沿著虛線摺起攤開，做出摺痕。

9 沿著虛線，將下方往上翻摺。

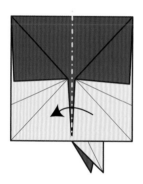

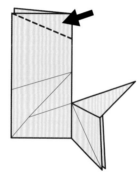

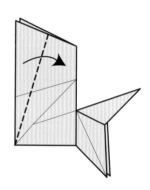

10 沿著中線左右往內對摺。

11 沿著虛線將色紙往內壓摺。

12 沿著虛線將色紙往外摺。

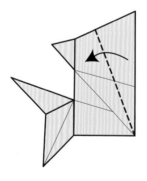

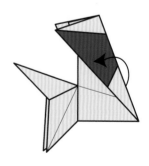

13 摺好後，將色紙翻面。

14 沿著虛線摺起。

15 將手伸進紙間，稍微攤開。

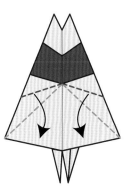

16 將紅線往外翻、藍線往內凹出摺痕。

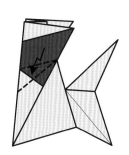

17 再次回到步驟15，沿著摺痕，將虛線三角形往內壓摺。

18 從中間將色紙往外推出，做出長長的臉。

19 將下方多出來的尖角沿著虛線摺平。

20 沿著虛線往內凹摺，做出尾巴。

21 將尾巴尖處往上摺，做出翹翹的感覺。

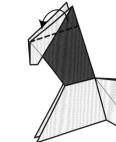

22 上角沿著虛線往內摺。

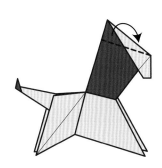

23 另一邊上邊也同樣往內摺。

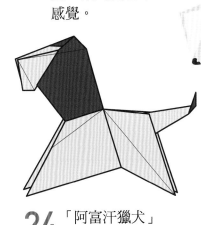

24 「阿富汗獵犬」完成！

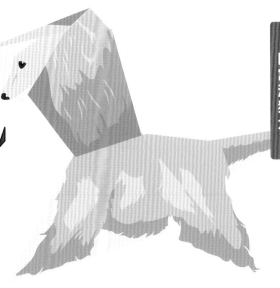

阿富汗獵犬

⑮ 界線分明的沉著忠犬
羅威納犬
Rottweiler

德國

社交能力　🦴🦴🦴🦴🦴

親人程度　🦴🦴🦴🦴🦴

可訓練性　🦴🦴🦴🦴🦴

顏色

羅威那的體型很大，擁有結實的腿和骨骼，力氣也相當龐大，時常被培育成警犬或軍犬。個性沉穩，對主人忠心耿耿、防衛心強，如果察覺陌生人有怪異舉動，可能出現攻擊行為，必須多加留意。

幫狗狗上色！My Puppy Coloring

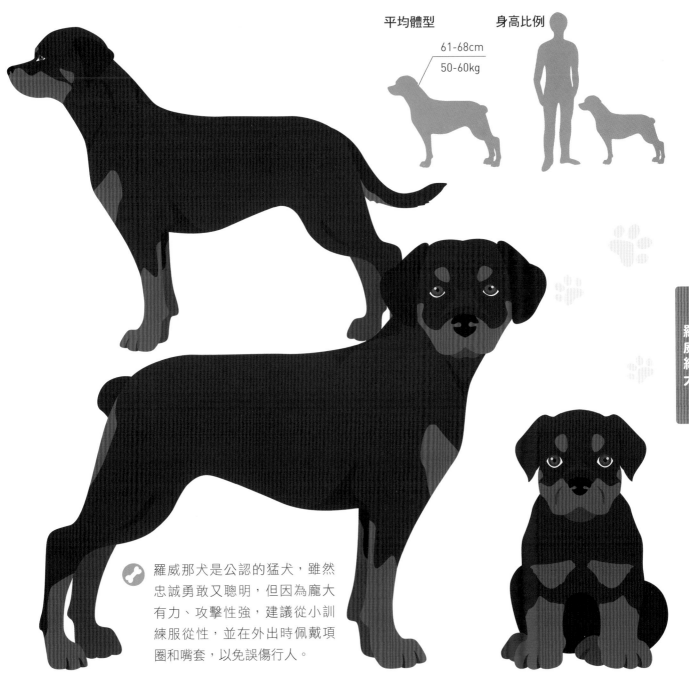

平均體型　　身高比例

61-68cm
50-60kg

羅威那犬是公認的猛犬，雖然
忠誠勇敢又聰明，但因為龐大
有力、攻擊性強，建議從小訓
練服從性，並在外出時佩戴項
圈和嘴套，以免誤傷行人。

摺出羅威那犬

Rottweiler

羅威那有寬闊的胸膛和強而有力的肌肉，非常盡忠職守。一起來摺出耳朵下垂、直挺威風的羅威那吧！

所需物品：20cm正方形色紙1張

01 摺法 身體

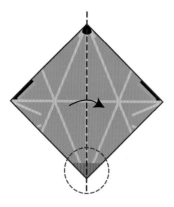

1 將色紙左右對摺再攤開，做出摺痕。

· 使用書末狗狗色紙時，請對照標示（▼）擺放。

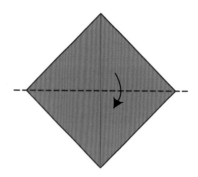

2 上下也對摺後攤開，做出摺痕。

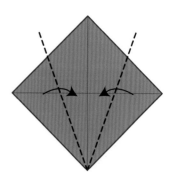

3 將下方兩邊摺到中線再攤開，做出摺痕。

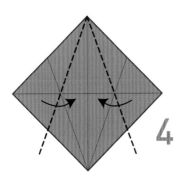

4 上方兩邊也往內
摺到中線，攤開
做出摺痕。

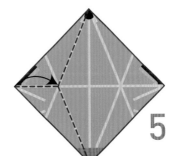

5 沿著虛線往內壓摺
到中線上。

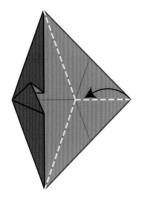

6 另一邊也沿著虛線往內
壓摺到中線上。

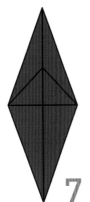

7 摺好後，
將色紙翻面。

8 將色紙上下對摺。

9 接著再將色紙
整張攤開。

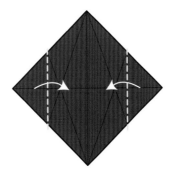

10 將左右兩角往內摺
再攤開。

11 做出摺痕後，
將色紙翻面。

12 沿著步驟6的摺痕（虛線），稍微將色紙摺起。

13 兩邊約如上圖立起，不需要壓摺。

14 轉90度後，將其中一邊角攤開。

15 沿著步驟10的摺痕，將邊角往後摺。

16 另一邊角也同樣往後摺，再沿著步驟9的摺痕，將色紙上下對摺。

17 沿著虛線，將下角的上層色紙往上翻摺。

18 摺好後，將色紙翻面。

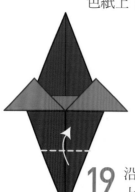

19 沿著虛線將下角向上摺起再攤開。

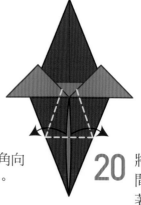

20 將色紙下方從中間往外翻開，沿著虛線壓摺成五角形。

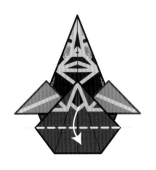

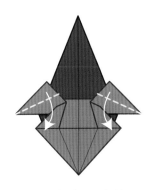

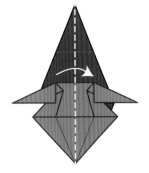

21 摺出五角形後，沿著虛線將三角部分往下摺。

22 將左右兩邊的三角形，沿著虛線往下對摺。

23 將色紙從中間往內對摺。

24 沿著虛線位置將色紙摺起再攤開，做出摺痕。

25 沿著方才的摺痕，將虛線部分往內壓摺到內側。

26 將虛線處的尖端沿著中線凹摺。

27 將虛線的地方往內摺。

28 另一邊也用同樣方式摺起。

29 沿著虛線，將尾巴往上再往內壓摺。

30 將色紙往左邊旋轉45度。

1 沿著虛線往下摺起再攤開，做出摺痕。

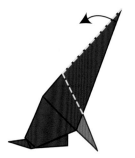

2 沿著方才的摺痕，將色紙反摺。

3 再沿著虛線往下摺。

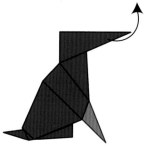

4 再攤開，做出摺痕

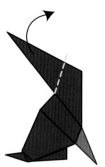

5 再往另一邊摺起後攤開，做出摺痕

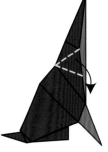

6 將摺痕（虛線處）往外撐開，向下壓摺到狗狗的身體上。

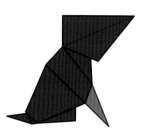

7 摺好後，頭部呈現上圖的形狀。

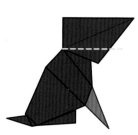

8 沿著虛線，將下方多出來的角往內摺。

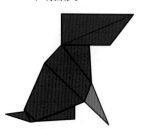

9 另一邊也用同樣方式摺起。

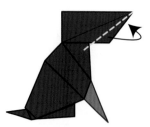

10 前端多出來的角也往內摺起。

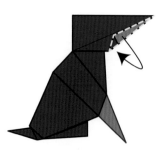

11 另一邊也用同樣方式往內摺。

112

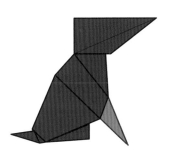

12 兩邊都摺好後的樣子。

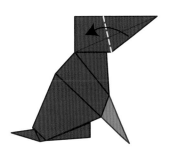

13 將前端沿著虛線往後摺。

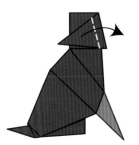

14 再從前面一點點的地方,反摺回去。

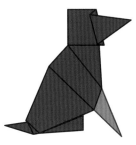

15 如上圖後,將色紙攤開。

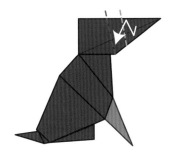

16 將摺痕的紅線往外摺、藍線往內摺,讓摺痕中間內縮。

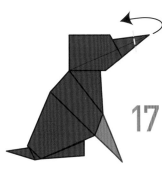

17 將嘴巴前端沿著虛線,往後翻摺。

羅威納犬

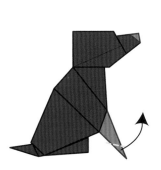

18 腳的前端也沿著虛線翻摺。

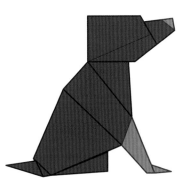

19「羅威那犬」完成!

113

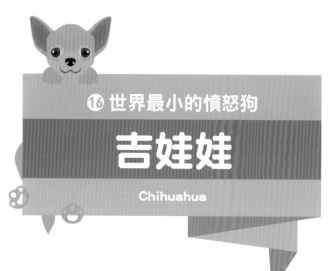

⑯ 世界最小的憤怒狗

吉娃娃

Chihuahua

墨西哥

社交能力

親人程度

可訓練性

顏色

擁有圓圓大眼的吉娃娃，以世界上最小的狗聞名，非常適合飼養在室內。
不過牠個性挑剔又固執、愛吃醋，如果沒有從小好好教育，會變得很愛生氣又難帶。渾然天成的可愛感是吉娃娃的最大魅力，一起來摺摺看吧！

幫狗狗上色！My Puppy Coloring

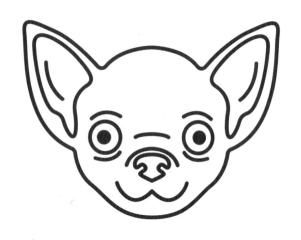

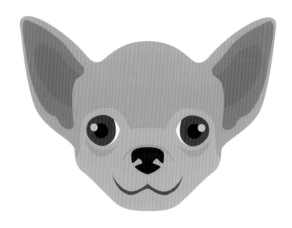

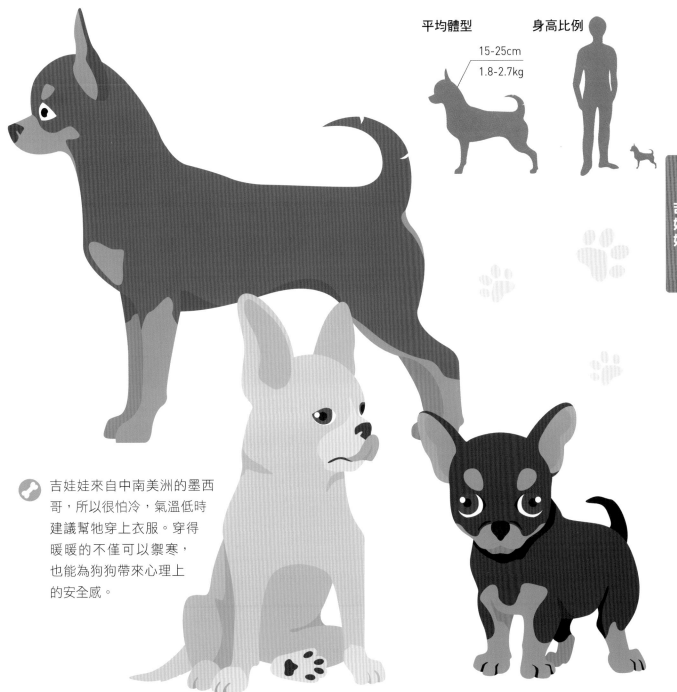

吉娃娃

吉娃娃來自中南美洲的墨西哥,所以很怕冷,氣溫低時建議幫牠穿上衣服。穿得暖暖的不僅可以禦寒,也能為狗狗帶來心理上的安全感。

115

摺出吉娃娃

Chihuahua

來摺出一隻有圓滾滾的眼睛、小小的嘴巴、立起的耳朵，擺出可愛姿勢的吉娃娃吧！雖然牠膽小又愛生氣，卻也是愛躺在主人身上的撒嬌鬼。

所需物品：20cm 正方形色紙 1 張

01 |摺法| 頭部

1 將色紙上下對摺再攤開，做出摺痕。

2 轉向後再次上下對摺並攤開，做出摺痕。

3 將色紙翻面。

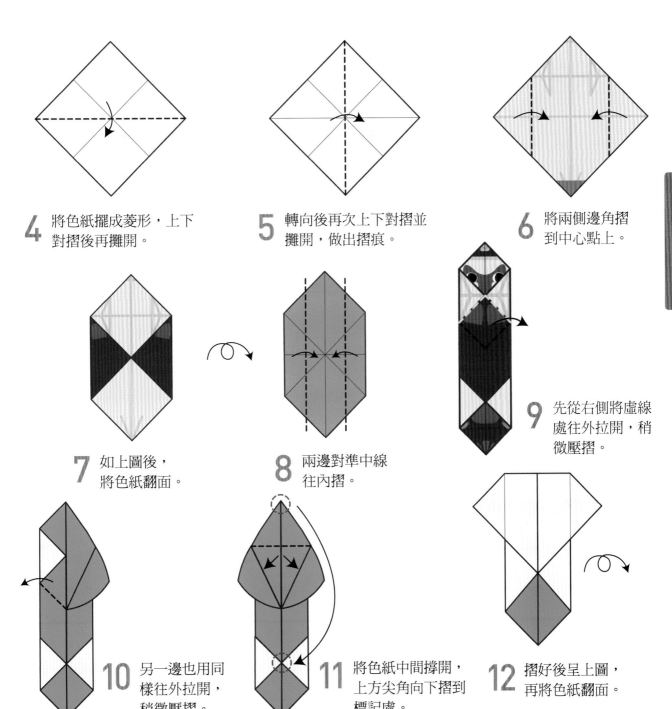

4 將色紙擺成菱形，上下對摺後再攤開。

5 轉向後再次上下對摺並攤開，做出摺痕。

6 將兩側邊角摺到中心點上。

7 如上圖後，將色紙翻面。

8 兩邊對準中線往內摺。

9 先從右側將虛線處往外拉開，稍微壓摺。

10 另一邊也用同樣往外拉開，稍微壓摺。

11 將色紙中間撐開，上方尖角向下摺到標記處。

12 摺好後呈上圖，再將色紙翻面。

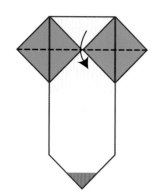

13 沿著虛線由上往下摺，並攤開後方的色紙。

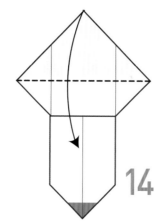

14 將上角沿著虛線，由上向下摺。

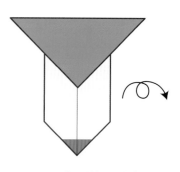

15 呈上圖後，將色紙翻面。

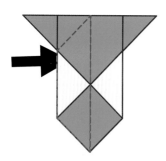

16 從箭頭處將色紙撐開，將標記處往右壓摺。

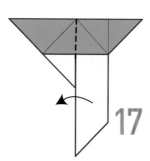

17 接著再攤開，做出摺痕。

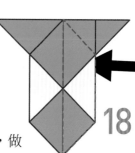

18 右邊也用同樣方式做出摺痕。

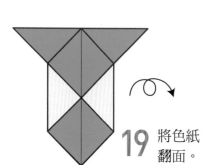

19 將色紙翻面。

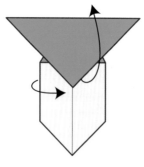

20 將大三角形往上攤開，左側往外攤開。

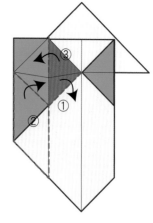

21 呈上圖後，先沿著①線往下摺，將②區塊往中線壓摺，再沿著③線往下摺。

118

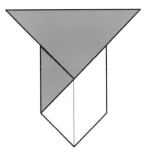

22 兩邊都完成後，
會呈上方形狀。

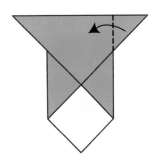

23 沿著虛線摺起後攤
開，做出摺痕。

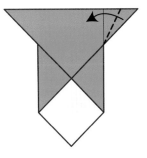

24 沿著虛線摺起後攤
開，做出摺痕。

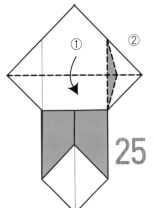

25 掀開①大三角形，
將②小三角形沿著
摺痕往後塞摺到色
紙間，再蓋回①。

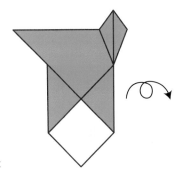

26 如上圖後，再
將色紙翻面。

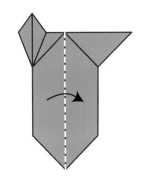

27 將上層色紙沿著
中線往內對摺。

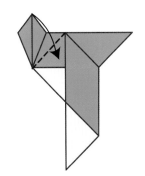

28 將三角形區域拉
出，往下對齊中
線壓摺。

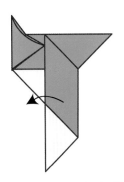

29 將中間之前摺起的
地方再次攤開。

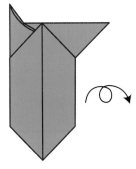

30 如上圖，再將
色紙翻面。

119

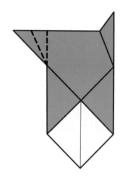

31 另一邊也重複步
驟23-29摺起。

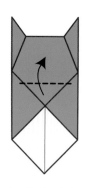

32 沿著虛線處,將
色紙往上摺。

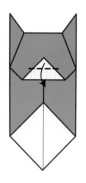

33 再次沿著虛線處
往下摺。

02
摺法

身體

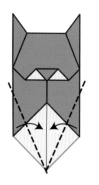

1 沿著虛線處,
將藍線處往內
摺到中線上。

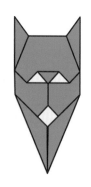

2 如上圖後,
將色紙翻面。

3 將虛線位置摺
起再攤開,做
出摺痕。

4 將多出來的尖
角沿著摺痕往
內塞摺。

5 右邊也同樣
往內塞摺。

 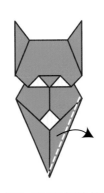 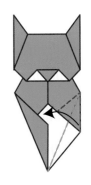

6 如上圖後，將色紙翻面。

7 沿著虛線的攤開色紙。

8 再摺回，同時將藍線往內、紅線往外，向上翻摺到色紙內側。

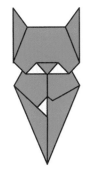 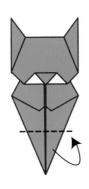

12 如上圖，再將色紙翻面。

9 摺好後如上圖，再將左邊也同樣摺起。

10 將下角往上摺再攤開，做出摺痕。

11 從下面一點的位置，再次將尖角往上摺再攤開，做出摺痕。

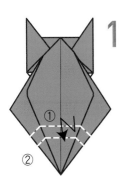

13 稍微攤開色紙，將虛線①往後摺到另一面，翻面，再沿虛線②往下摺。

14 調整形狀，完成「吉娃娃」！

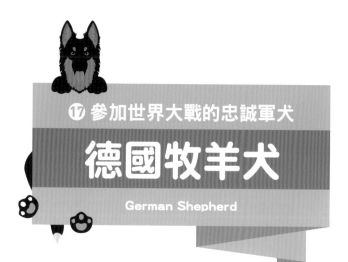

⑰ 參加世界大戰的忠誠軍犬

德國牧羊犬

German Shepherd

捷克

社交能力	🦴🦴🦴🦴🦴
親人程度	🦴🦴🦴🦴🦴
可訓練性	🦴🦴🦴🦴🦴

顏色

德國牧羊犬又稱德國狼犬，是最具代表性的軍犬，在一戰時作為德軍軍犬參戰，二戰時則是聯軍軍犬。牠服從性高、感覺敏銳又動作迅速，很適合執行護衛與搜索工作。但也因為對主人以外的人戒心強、攻擊性較高，需要定期進行訓練。

幫狗狗上色！My Puppy Coloring

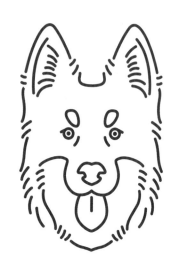

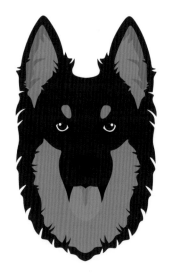

122

平均體型　　　身高比例

52-55cm

19-27kg

德國牧羊犬從前是為了保護羊群而培育的犬種，因為護衛性很高、聰明又忠心，時常擔任搜索與救援的警犬或軍犬，也會視個性從事導盲犬的工作。

摺出德國牧羊犬

German Shepherd

德國牧羊犬的特色是結實有力的腿、寬挺的胸膛和尖尖的耳朵，先用一張紙摺出身體，再用另一張紙摺出頭部、背部、尾巴，組合成威風凜凜的軍犬之王！

所需物品：20cm 正方形色紙 2 張

01 |摺法| 身體

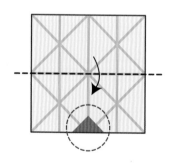

1 上下對摺再攤開，做出摺痕。

· 使用書末彩繪色紙時，請對照標示（▲）擺放。

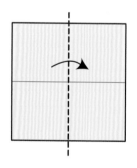

2 接著左右對摺再攤開，做出摺痕。

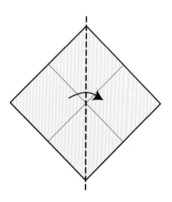

3 沿著對角線對摺再攤開，做出摺痕。

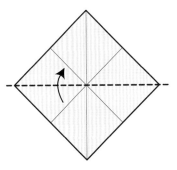

4 另一邊對角線也同樣對摺後攤開，做出摺痕。

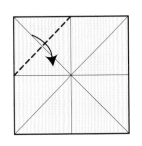

5 將左上角摺到中心點。

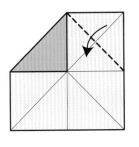

6 右上角摺到中心點。

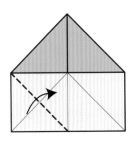

7 左下角摺到中心點。

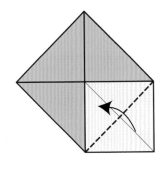

8 右上角也摺到中心點。

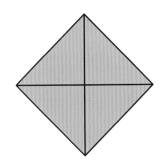

9 如上圖後，再次將整張紙攤開。

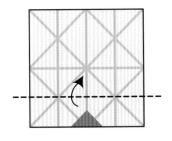

10 如上圖擺放後，將下邊對齊中線往上摺。

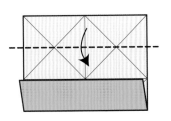

11 上邊對齊中線往下摺。

12 將著將左邊往右摺到中線上。

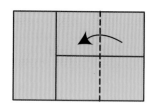

13 右邊沿著虛線
往左摺起。

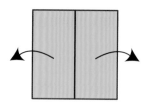

14 接著將左右兩邊
打開。

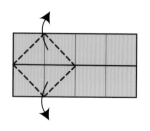

15 沿著虛線壓摺，
將左邊的色紙打
開成梯形。

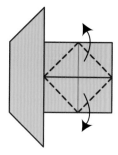

16 另一邊也同樣打
開，摺成梯形。

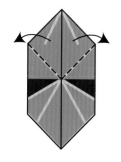

17 接著將上端沿著虛
線往兩邊下摺。

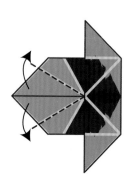

18 右轉90度後，沿
著虛線摺起。

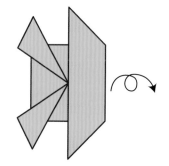

19 摺好後如上圖，
再將色紙翻面。

20 沿著虛線，將兩
個角往內摺起。

21 將左側兩個三角
形稍微掀起，虛
線處往內摺。

22 將兩側沿虛線
稍微往內摺一
點點。

23 上方尖角往下
摺平。

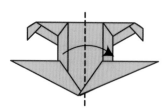

24 沿著中線對摺。

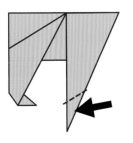

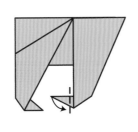

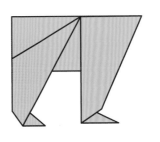

25 將前腳先沿虛線摺出摺痕。

26 再沿著摺痕往外反摺。

27 另一邊也用同樣方式摺起。

02 |摺法| 頭部

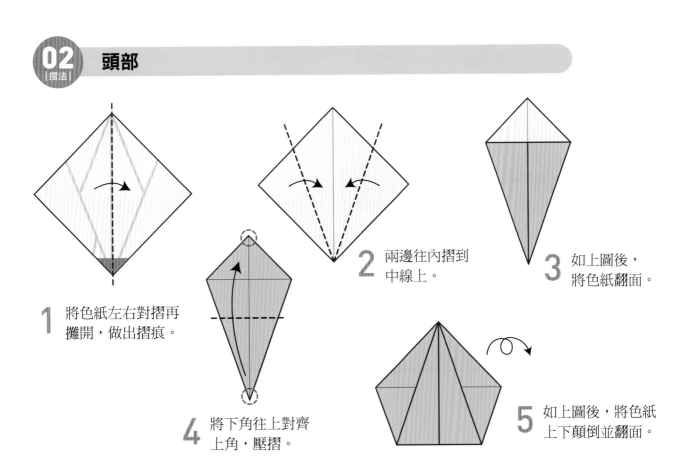

1 將色紙左右對摺再攤開,做出摺痕。

2 兩邊往內摺到中線上。

3 如上圖後,將色紙翻面。

4 將下角往上對齊上角,壓摺。

5 如上圖後,將色紙上下顛倒並翻面。

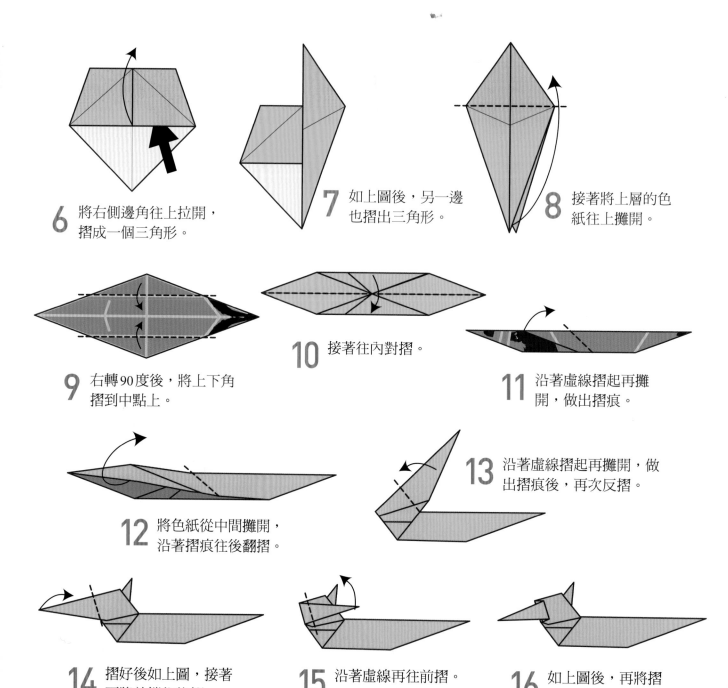

6 將右側邊角往上拉開，摺成一個三角形。

7 如上圖後，另一邊也摺出三角形。

8 接著將上層的色紙往上攤開。

9 右轉90度後，將上下角摺到中點上。

10 接著往內對摺。

11 沿著虛線摺起再攤開，做出摺痕。

12 將色紙從中間攤開，沿著摺痕往後翻摺。

13 沿著虛線摺起再攤開，做出摺痕後，再次反摺。

14 摺好後如上圖，接著再將前端往後摺。

15 沿著虛線再往前摺。

16 如上圖後，再將摺起的部分攤開。

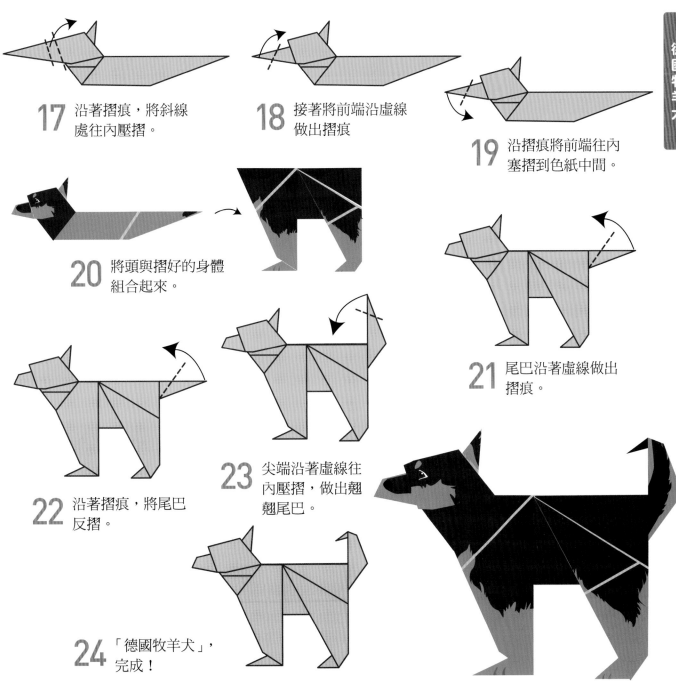

17 沿著摺痕,將斜線處往內壓摺。

18 接著將前端沿虛線做出摺痕

19 沿摺痕將前端往內塞摺到色紙中間。

20 將頭與摺好的身體組合起來。

21 尾巴沿著虛線做出摺痕。

22 沿著摺痕,將尾巴反摺。

23 尖端沿著虛線往內壓摺,做出翹翹尾巴。

24 「德國牧羊犬」,完成!

⑱ 搖身一變為時尚達人

狗狗鴨舌帽

Dog Cap

在炎熱夏季散步時，帽子就是躲避炙熱陽光的最好配件。可以配合狗狗的頭圍大小選擇不同尺寸的紙張來製作，若在兩側末端綁上繩子，遛狗時就不會掉下來。

正面

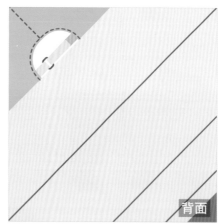

背面

所需物品：20cm 正方形色紙 1 張

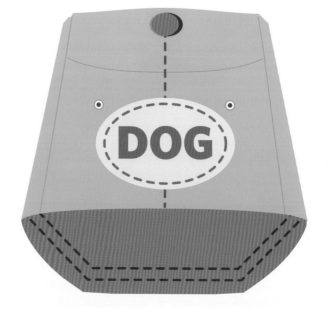

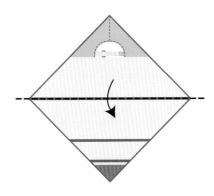

1 將色紙上下對摺。

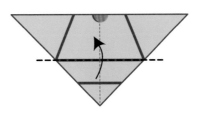

2 將下角往上摺到上邊中點,再攤開做出摺線。

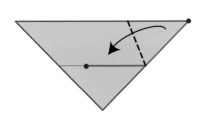

3 沿著虛線,將右側紅線摺到中間紅線上。

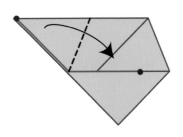

4 左側紅線也沿虛線摺到中間紅線上,兩角重疊。

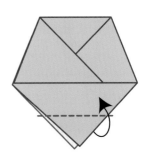

5 將下角的上層色紙,沿著虛線往上摺。

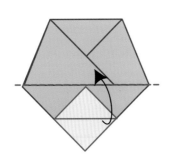

6 再一次沿著虛線往上摺。

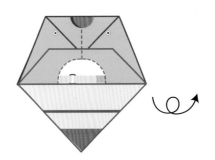

7 如上圖後,將色紙翻面。

8 沿著虛線，將紅色三角
形往上摺起。

9 再從外面一點點的地方，
沿著虛線彎彎地往前摺。

10 用手指將虛線標示處
壓平，做出帽頂。

11 將帽頂兩邊沿虛線
捏摺成尖角。

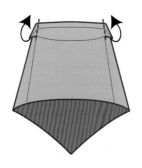

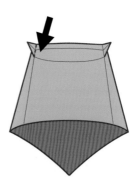

12 將尖角往下摺再攤開，
做出摺痕。

13 如上圖後，再用尖銳工
具將尖角塞入色紙中。

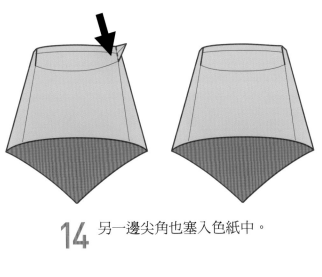

14 另一邊尖角也塞入色紙中。

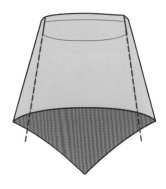

15 沿著虛線，用手調整帽子外觀，做出立體度。

16 將帽簷尖端往內摺平。

17 「狗狗鴨舌帽」，完成！

⑲ 小朋友的最好玩伴

貝林登㹴犬

Bedlington Terrier

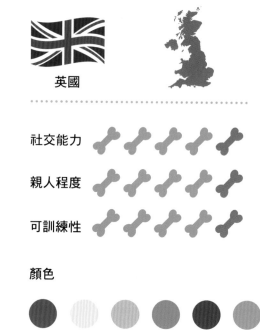

英國

社交能力	🦴	🦴	🦴	🦴	🦴
親人程度	🦴	🦴	🦴	🦴	🦴
可訓練性	🦴	🦴	🦴	🦴	🦴

顏色

⚫ ⚪ ⚫ ⚫ ⚫ ⚫

貝林登㹴犬長得就像從漫畫裡走出來的「史努比」，甚至有些人直接就稱牠為「史努比」。牠的特色是苗條的身材、彎起的背和優雅的步伐，有點像羊，但其實具有狩獵天性、個性好戰。服從性高，但需要進行社會化的教育。

幫狗狗上色！My Puppy Coloring

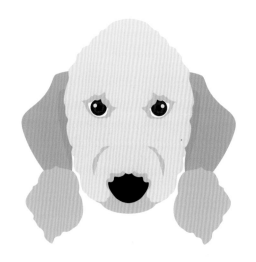

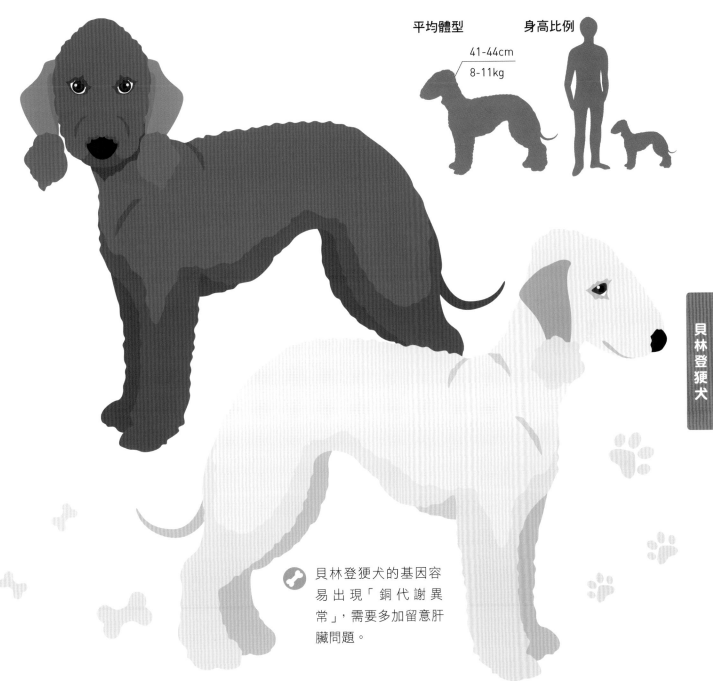

平均體型　身高比例

41-44cm
8-11kg

貝林登㹴犬的基因容易出現「銅代謝異常」，需要多加留意肝臟問題。

135

摺出貝林登㹴犬

Bedlington Terrier

貝林登㹴犬體態輕盈，可以如彈簧般彈跳，有著彎彎的背部線條及長長的頭。遠遠看就像一隻可愛的小綿羊！

所需物品：20cm 正方形色紙 1 張

01 |摺法| 身體

1 上下對摺後攤開，做出摺痕。

· 使用書末狗狗色紙時，請對照標示（▶）擺放。

2 接著再沿著虛線對摺並攤開，做出摺痕。

3 左右也對摺再攤開，做出摺痕。

4 沿著虛線往內摺再攤開，做出摺痕。

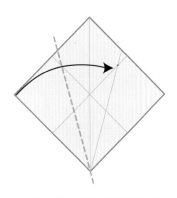

5 另一邊也沿著虛線往內摺再攤開，做出摺痕。

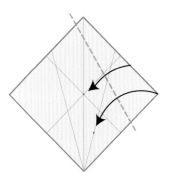

6 將上邊沿著虛線往內摺，再攤開做出摺痕。

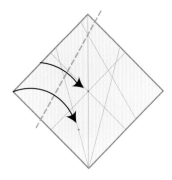

7 另一邊也沿著虛線往內摺，再攤開做出摺痕。

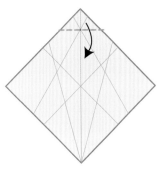

8 將上面的角沿著虛線往下摺。

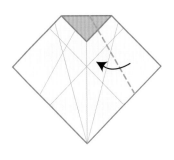

9 右邊沿著步驟6的摺痕往內摺。

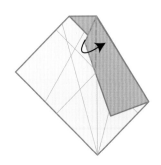

10 將虛線處往右摺。

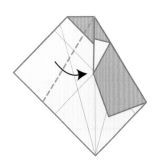

11 另一邊也沿著步驟7的摺痕往右摺。

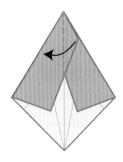

12 如上圖，再沿著虛線往左摺。

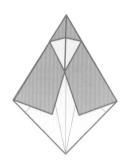

13 如上圖後，
將色紙翻面。

14 將右角先往左摺到藍
色位置，再沿著虛線
向右摺。

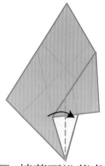

15 接著再沿著虛線
向右摺。

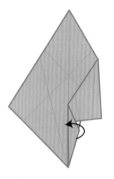

16 再攤開，做出摺痕。

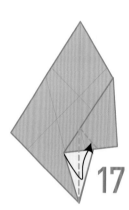

17 再次往右摺，並將
斜線處沿著摺痕，
壓摺到紙內。

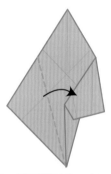

18 接著摺另一角。先
沿著虛線往右摺。

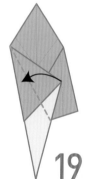

19 再沿著虛線
往左摺。

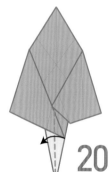

20 將虛線處
往左摺。

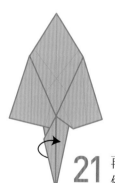

21 再攤開，
做出摺痕。

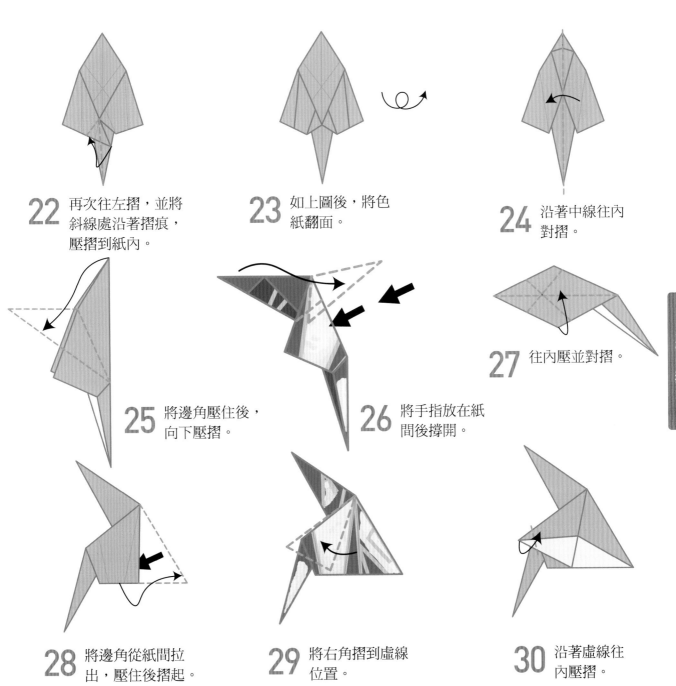

22 再次往左摺，並將斜線處沿著摺痕，壓摺到紙內。

23 如上圖後，將色紙翻面。

24 沿著中線往內對摺。

25 將邊角壓住後，向下壓摺。

26 將手指放在紙間後撐開。

27 往內壓並對摺。

28 將邊角從紙間拉出，壓住後摺起。

29 將右角摺到虛線位置。

30 沿著虛線往內壓摺。

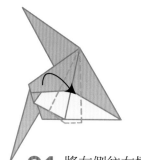

31 將左側往右摺到虛線位置。

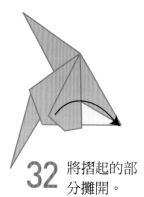

32 將摺起的部分攤開。

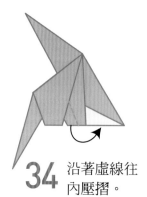

33 將虛線處往內塞摺。

34 沿著虛線往內壓摺。

35 如左圖後，將色紙翻面。

36 重複步驟 29-34，摺完另一邊。

02 |摺法|　**頭&尾巴**

1 如左圖後，將色紙翻面。

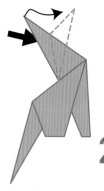

2 將上角往內壓摺。

140

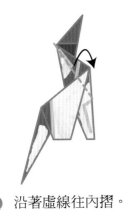

3 沿著虛線往內摺。

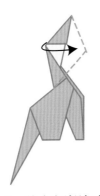

4 將左側摺起的部分攤開。

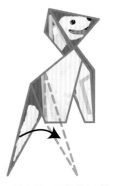

5 沿著虛線往內壓摺。

6 將尾巴壓摺到虛線位置。

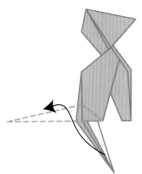

7 尾端再往上壓摺到虛線處。

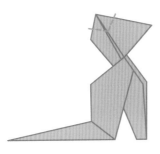

8 將頭頂沿著虛線往內壓摺。

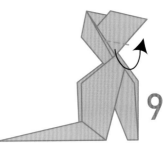

9 下方多出來的尖角，沿著虛線往內塞摺。

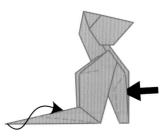

10 將虛線處往內壓摺。

11 「貝林登㹴犬」，完成！

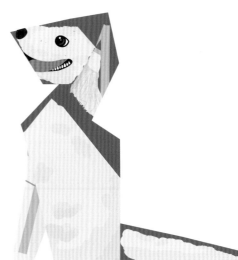

141

⑳ 最擅長拉雪橇的反差萌犬
西伯利亞哈士奇
Siberian Husky

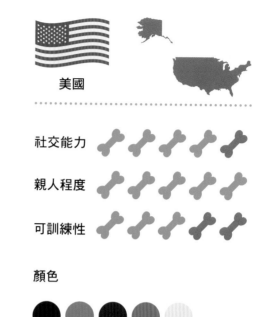

美國

社交能力 🦴🦴🦴🦴🦴

親人程度 🦴🦴🦴🦴🦴

可訓練性 🦴🦴🦴🦴🦴

顏色
⚫⚫⚫⚫⚪

來自寒冷西伯利亞的哈士奇，最廣為人知的天職就是拉雪橇。長相給人很冷漠的感覺，順從度卻出乎預料地高，有著與外表很大的反差。黑與白的組合充滿時尚感，是活潑又友善的帥氣狗狗！

幫狗狗上色！My Puppy Coloring

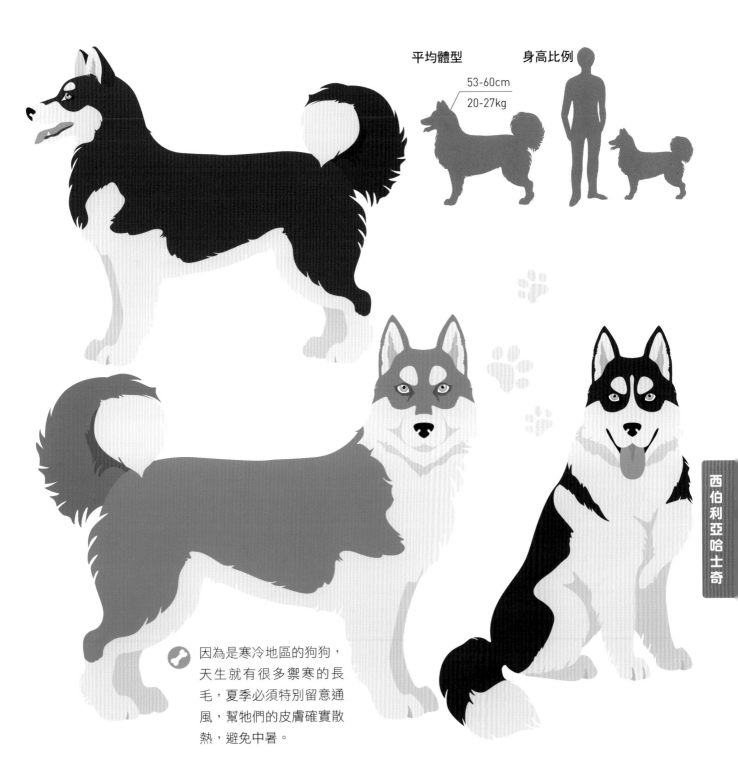

平均體型　　身高比例

53-60cm
20-27kg

因為是寒冷地區的狗狗，天生就有很多禦寒的長毛，夏季必須特別留意通風，幫牠們的皮膚確實散熱，避免中暑。

西伯利亞哈士奇

摺出哈士奇

Siberian Husky

尖尖的耳朵、有稜有角的臉、蓬鬆的尾巴，貌似狐狸的帥氣臉龐，擺出準備要在雪中奔馳的姿勢！

所需物品：20cm 正方形色紙 1 張

01 |摺法| 頭部 & 前腿

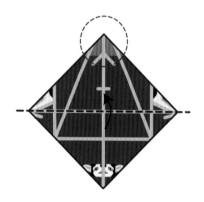

1 將色紙上下對摺後攤開，做出摺痕。

· 使用書末狗狗色紙時，請對照標示（▲）擺放。

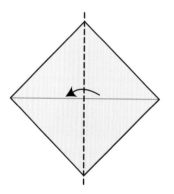

2 左右也對摺再攤開，做出摺痕。

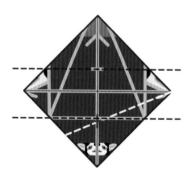

3 將色紙約略分為三等分，做個記號。

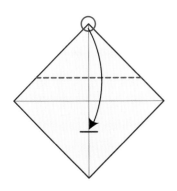

4 將上角往下摺到1/3處，
再攤開做出摺痕。

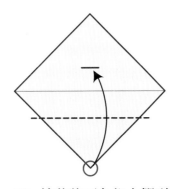

5 接著將下角往上摺到
1/3處。

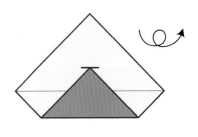

6 如上圖後，翻面，
讓摺邊在右上方。

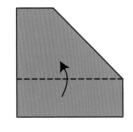

7 下方沿著虛線往
上摺，再攤開。

8 左方也沿著虛線往
右摺，再攤開。

9 如上圖後，翻面，
並讓摺邊在下方。

10 兩側沿著虛線往
內摺再攤開。

11 沿著中線，將色紙往外
對摺。

12 沿著虛線，將右邊的角
往內摺。

13 如上圖後，
將色紙翻面。

西伯利亞哈士奇

14 另一邊也沿著虛線往內摺。

15 下方三角形沿著虛線往上摺。

16 將本來對摺的色紙攤開。

17 右邊也沿著虛線往外摺。

18 將下方大三角形，往下攤開。

19 接著再沿著中線往內對摺。

20 沿著虛線位置，將紙張翻摺、稍微撐開。

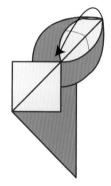

21 將上端依照箭頭方向，往左下方壓摺。

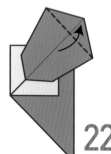

22 如上圖後，再沿著虛線向上摺。

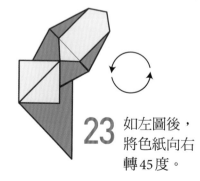

23 如左圖後，將色紙向右轉45度。

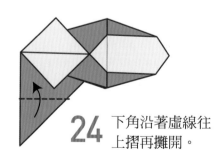

24 下角沿著虛線往上摺再攤開。

25 如上圖後，將色紙上下顛倒並翻面。

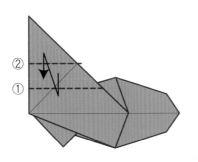

26 沿著虛線先往下摺①，再往上摺②。

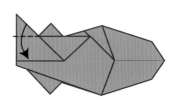

27 將尖端沿著虛線往下摺後，攤開。

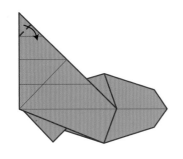

28 接著再往右下方斜摺，再攤開。

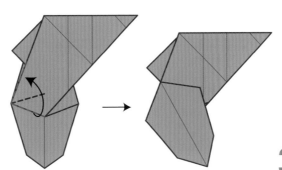

29 將下方紅線翻摺、拉到上方紅線處，稍微壓出摺痕，再攤開。

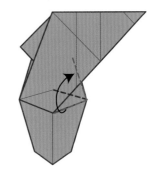

30 另一邊也同樣摺起，再攤開。

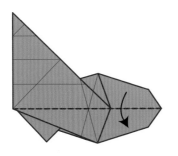

31 將色紙沿著虛線上下對摺。

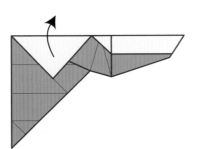

32 把箭頭處的三角形往上攤開。

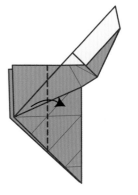

33 呈上圖擺放，再沿著虛線摺起。

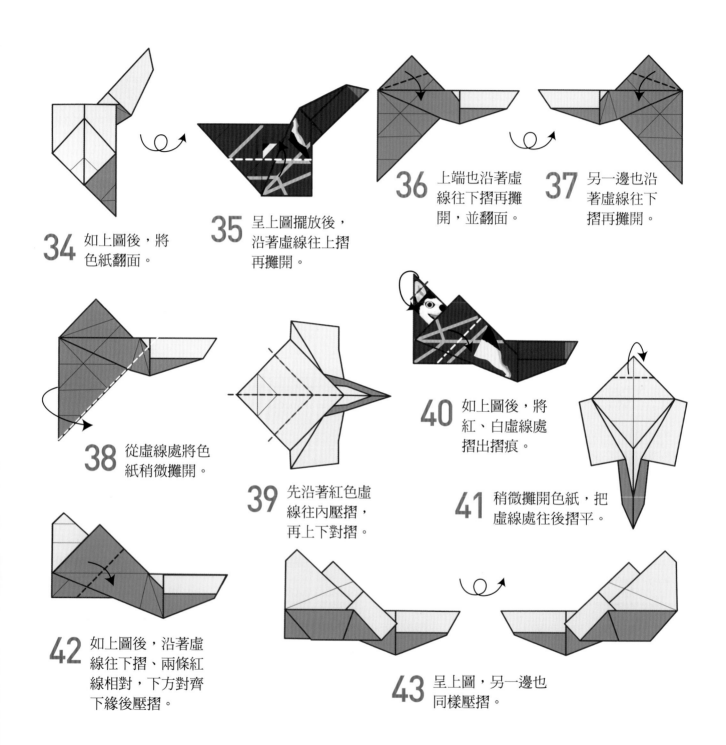

34 如上圖後,將色紙翻面。

35 呈上圖擺放後,沿著虛線往上摺再攤開。

36 上端也沿著虛線往下摺再攤開,並翻面。

37 另一邊也沿著虛線往下摺再攤開。

38 從虛線處將色紙稍微攤開。

39 先沿著紅色虛線往內壓摺,再上下對摺。

40 如上圖後,將紅、白虛線處摺出摺痕。

41 稍微攤開色紙,把虛線處往後摺平。

42 如上圖後,沿著虛線往下摺、兩條紅線相對,下方對齊下緣後壓摺。

43 呈上圖,另一邊也同樣壓摺。

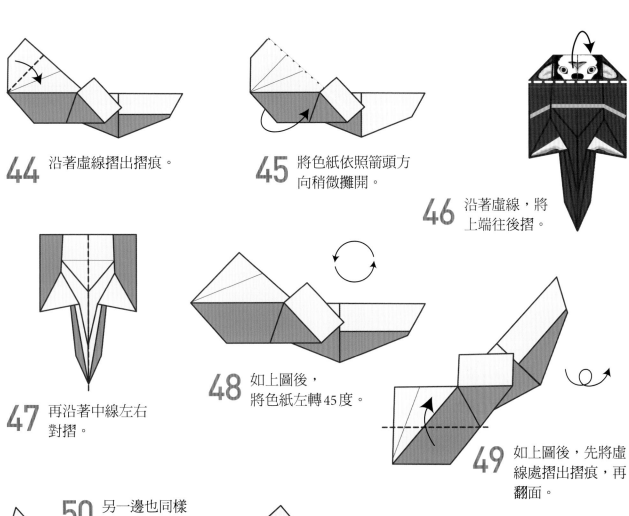

44 沿著虛線摺出摺痕。

45 將色紙依照箭頭方向稍微攤開。

46 沿著虛線,將上端往後摺。

47 再沿著中線左右對摺。

48 如上圖後,將色紙左轉45度。

49 如上圖後,先將虛線處摺出摺痕,再翻面。

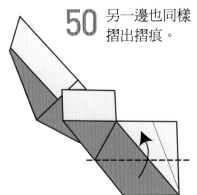

50 另一邊也同樣摺出摺痕。

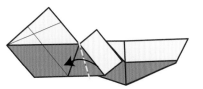

51 沿著虛線,依照箭頭往左壓摺,做出前腳。

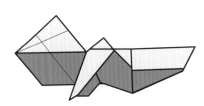

52 如上圖後,另一邊也用同樣方式做出前腳。

149

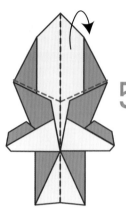

53 稍微攤開色紙，將紅線往後壓、翻摺到後方，再沿著黑線往內對摺。

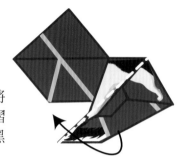

54 將虛線處摺出摺痕。

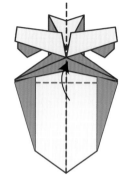

55 稍微攤開，將紅線往上摺，再沿著黑線對摺回來。

02 |摺法| 後腿&尾巴

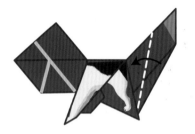

1 沿著虛線摺出摺痕。

2 沿著摺痕，將尾巴依照箭頭方向反摺。

3 將虛線處摺出摺痕。

4 將虛線處摺出摺痕。

5 將方才的摺痕處往內壓摺到色紙內

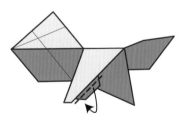

6 將前腳後多出來的紙往內摺。

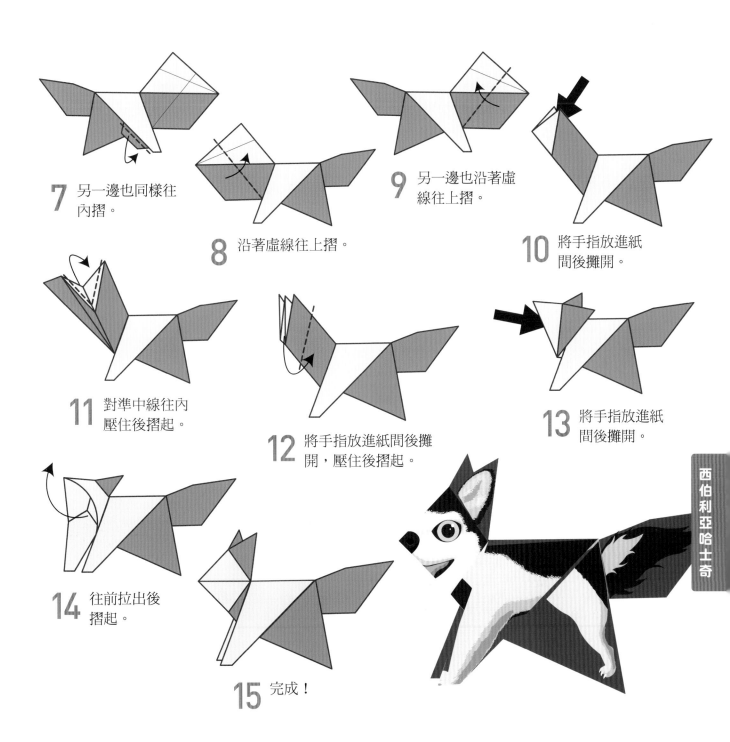

7 另一邊也同樣往內摺。

8 沿著虛線往上摺。

9 另一邊也沿著虛線往上摺。

10 將手指放進紙間後攤開。

11 對準中線往內壓住後摺起。

12 將手指放進紙間後攤開，壓住後摺起。

13 將手指放進紙間後攤開。

14 往前拉出後摺起。

15 完成！

西伯利亞哈士奇

151

㉑ 迪士尼最著名的斑點巨星

大麥町

Dalmatian

克羅埃西亞

社交能力　🦴🦴🦴🦴🦴

親人程度　🦴🦴🦴🦴🦴

可訓練性　🦴🦴🦴🦴🦴

顏色

在電影《一零一忠狗》裡善良又可靠的大麥町，最大特色就是身上的斑點。大麥町的個性活潑調皮，肌肉也很有力，姿態優雅卻相當飛快、活動力強，喜歡在寬敞的空地上盡情奔跑。

幫狗狗上色！My Puppy Coloring

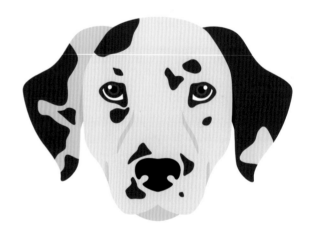

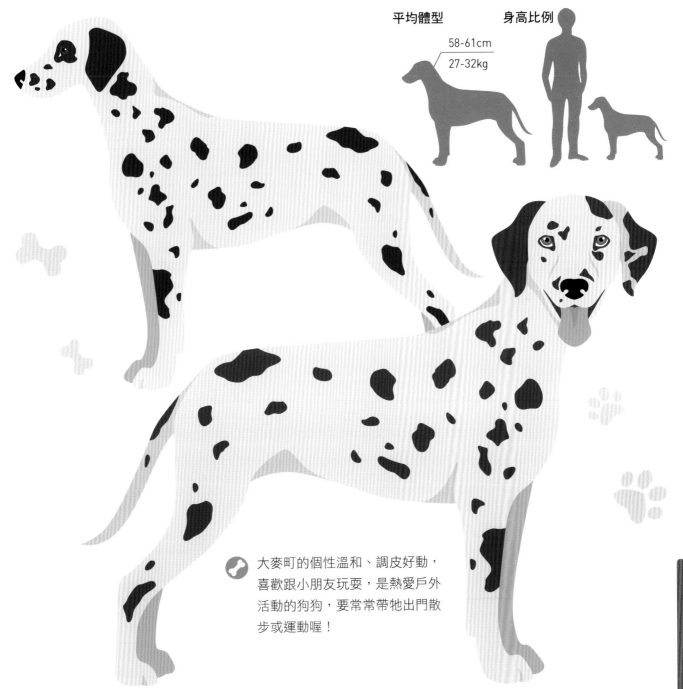

平均體型　　　身高比例

58-61cm
27-32kg

大麥町的個性溫和、調皮好動，喜歡跟小朋友玩耍，是熱愛戶外活動的狗狗，要常常帶牠出門散步或運動喔！

153

摺出大麥町

Dalmatian

用兩張色紙，先摺出大麥町的頭、前腳，再摺出後腳和尾巴。大麥町的活力旺盛，喜歡在外面跑跑跳跳，一起來摺出準備開始奔跑的一零一忠狗吧！

所需物品：20cm 正方形色紙 2 張

01 |摺法| 頭＆前腳

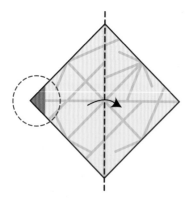

1 左右對摺再攤開，做出摺痕。

· 使用書末狗狗色紙時，請對照標示（◀）擺放。

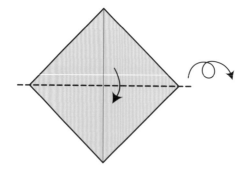

2 左右對摺再攤開，做出摺痕。接著翻面。

3 如上圖後，上下對摺再攤開，做出摺痕。

4 沿著虛線，將左角摺到
中心點。

5 再將下角摺到中心點。

6 沿著虛線往外翻摺。

7 沿著虛線往外翻摺。

8 沿著虛線往外翻摺。

9 沿著虛線往外翻摺。

10 將步驟8-9摺起的地
方，再次攤開。

11 將圈起的角往上拉，
對齊邊緣壓摺。

12 左邊也用同樣方式
摺起。

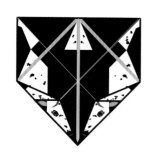 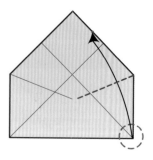

13 如上圖後,將色紙上下顛倒並翻面。

14 將邊角往上,將虛線處稍微壓出摺痕。

15 右邊也同樣壓出摺痕。

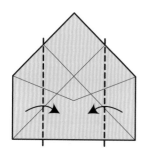 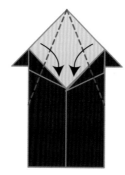

18 接著再將摺起的部分攤開。

16 沿著虛線,將兩邊往中線摺。

17 沿著虛線,將上方兩邊往中線摺。

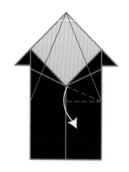 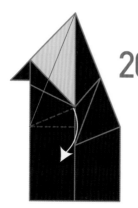 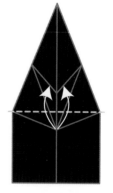

20 另一邊的三角形,也往下壓摺。

19 將虛線處的三角形,往下壓摺。

21 將方才摺出的兩個三角形,往上摺。

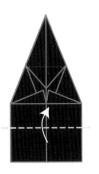

22 沿著虛線，將色紙往上摺後攤開，做出摺痕。

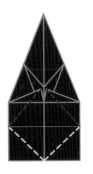

23 將紅線往外摺、白線往內摺，將下方攤開、摺成梯形。

24 沿著虛線往下摺後攤開，做出摺痕。

25 從中間將色紙撐開，沿著摺痕（紅線）摺疊成白線的方形。

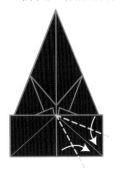

26 沿著虛線，將兩邊摺到白色中線上。

27 左邊也用同樣方式摺起。

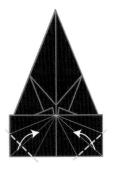

28 將步驟 26-27 摺的地方攤開，再沿著虛線摺起。

29 接著再攤開，做出摺痕。

30 一邊將藍線往內摺、紅線往外摺，一邊將下方兩角往上摺。

· 若使用狗狗色紙，可對照背後摺線輔助。

31 將此處尖角往下拉出後，將虛線處壓摺。

32 右邊尖角也往下拉出，將虛線處壓摺。

33 沿著虛線將兩邊往內翻摺。

34 如上圖後，將色紙翻面。

35 先左右對摺再攤開，做出摺痕。

36 接著再將虛線處往後壓摺，攤開做出摺痕。

37 將藍線往內摺，步驟36摺痕往外摺後，沿著中線左右對摺。

38 將虛線處往內摺入。

39 另一邊的虛線處也往內摺入。

40 將耳朵往下摺。

41 另一邊耳朵也往下摺。

42 沿著虛線先往內①、再往外②摺,做出摺痕。

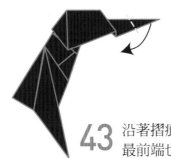

43 沿著摺痕往內壓摺後,將最前端也塞摺入色紙中。

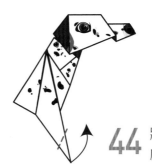

44 將兩隻前腳前端,沿著虛線摺起,做出腳掌

02 |摺法| 腿&尾巴

1 左右對摺後攤開,做出摺痕。

2 上下對摺,做出摺痕。接著再翻面

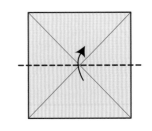

3 擺放如上圖後,上下對摺再攤開,做出摺痕。

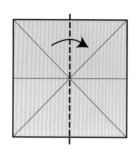

4 左右也對摺後攤開，做出摺痕。

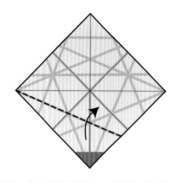

5 如上圖擺放，並將虛線摺出摺痕。

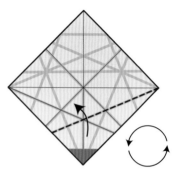

6 另一邊的虛線也摺出摺痕。接著轉 180 度。

7 將虛線摺出摺痕。

8 另一邊虛線也摺出摺痕。

9 將虛線摺出摺痕。

10 另一邊的虛線也摺出摺痕。接著將色紙翻面。

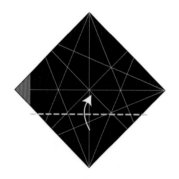

11 如上圖擺放後，將虛線往上摺。

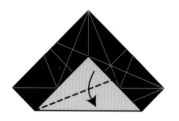

12 再沿著虛線往下摺。

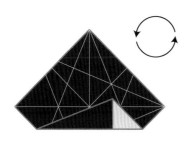

13 將摺起的部分攤開，旋轉180度。

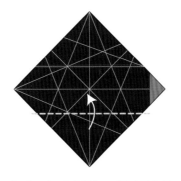

14 如上圖後，將虛線處往上摺。

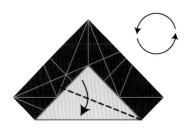

15 再沿著虛線摺起後攤開。色紙向左旋轉90度。

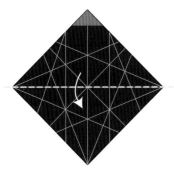

16 沿著虛線上下對摺。

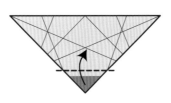

17 將上層色紙的尖角，沿著虛線往上摺。

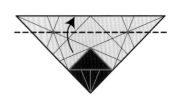

18 將上層色紙沿著虛線往上摺。

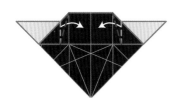

19 藍線往內摺、紅線往外摺，將摺出的三角形往中間壓摺。

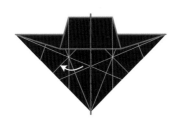

20 如上圖後，左右對摺再攤開，做出摺線，並將色紙翻面。

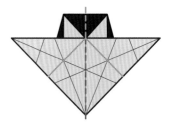

21 一邊將藍線往內摺、紅線往外摺，一邊往中間靠攏。

22 沿著虛線往右摺。

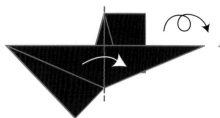

23 另一邊也沿著虛線往右摺後,將色紙翻面。

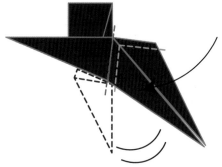

24 右側稍微撐開,藍線往內摺、紅線往外摺,先往左前推後,再往下壓摺。

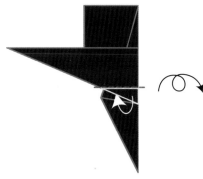

25 將下方凸出來的角,往內塞摺後,將色紙翻面。

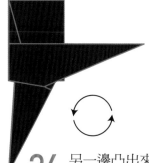

26 另一邊凸出來的角也往內塞摺。接著往右旋轉90度。

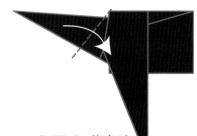

27 沿著虛線往下摺。

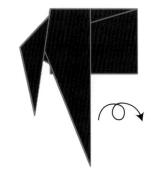

28 如上圖後,將色紙翻面。

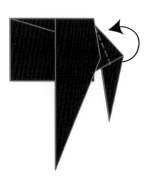

29 再沿著虛線處摺出摺痕後攤開。將色紙翻面。

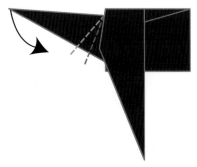

30 一邊將藍色摺痕往內、紅色摺痕往外,一邊往下壓摺,做出尾巴。

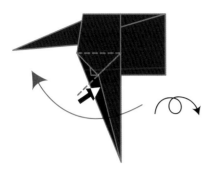

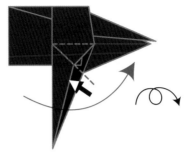

33 將壓摺上去的部分，再沿著虛線往下翻摺，做出後腳。另一邊也要摺。

31 將紙稍微撐開，從內往上壓摺到三角形位置。將色紙翻面。

32 另一側也稍微撐開，從內往上壓摺到三角形位置。

36 將上下半身組合起來。

34 將前端往後壓摺，再往前壓摺，做出腳掌。

35 翻面後，另一隻腳也做出腳掌。

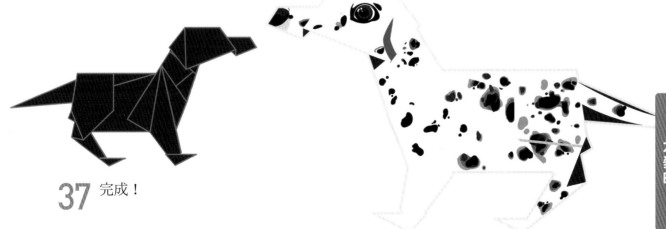

37 完成！

㉒ 練習戴項圈的小道具
名牌 & 項圈
Dog Necklace

狗狗平日裡最好隨時攜帶項圈，掛上預防走失的資訊。如果狗狗沒有戴過項圈可能會有些抗拒，可以先將書末附的色紙剪下，做成紙項圈試戴適應後，再購買喜歡的項圈。

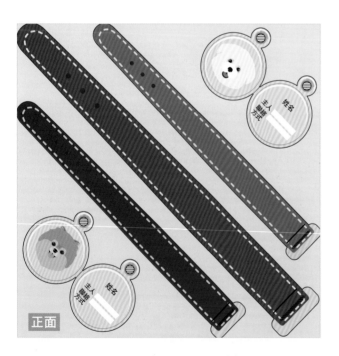

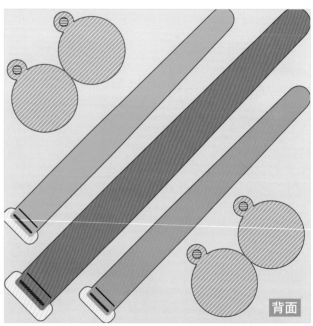

所需物品：20cm 正方形色紙 1 張

沿著黑邊將名牌和項圈裁剪下來後，再將斜線處挖空就可以了！
如果狗狗的脖圍較大，可將色紙放大列印，或按照相同形狀畫大後使用。

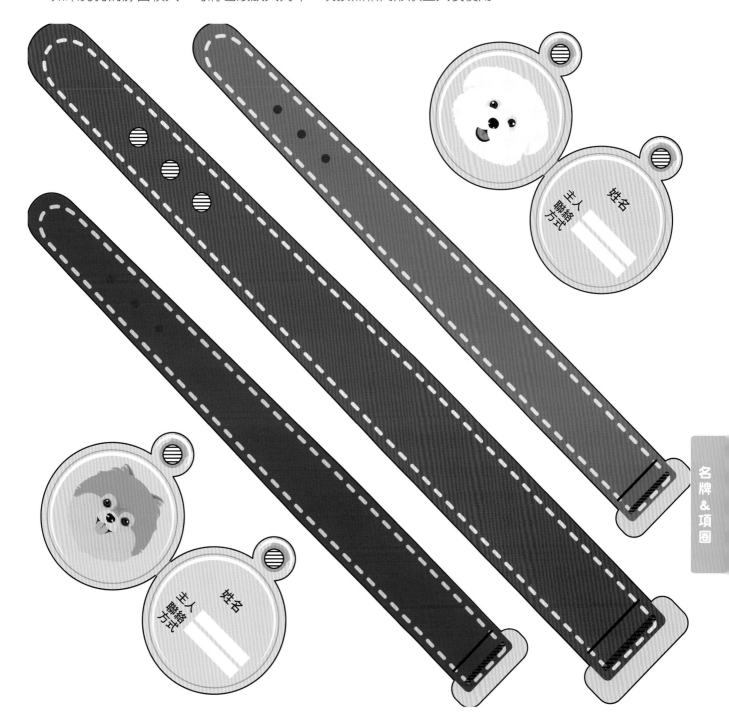

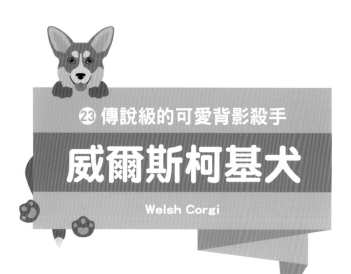

㉓ 傳說級的可愛背影殺手
威爾斯柯基犬
Welsh Corgi

威爾斯（英國）

社交能力 🦴🦴🦴🦴🦴

親人程度 🦴🦴🦴🦴🦴

可訓練性 🦴🦴🦴🦴🦴

顏色

⚫ ⚫ ⚫ ⚫

威爾斯柯基犬和臘腸犬一樣，有著短短的腿和長長的腰，不僅體格結實、個性大膽，對主人非常忠心，同時也愛撒嬌、喜歡親近小朋友，是頭腦很好的聰明狗。因為容易掉毛，常有毛團飛來飛去，需要定期整理修剪，家裡也要時常打掃，才能保持乾淨喔！

幫狗狗上色！My Puppy Coloring

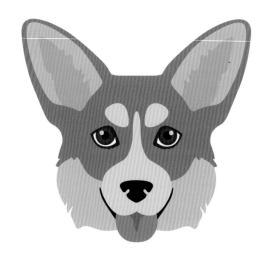

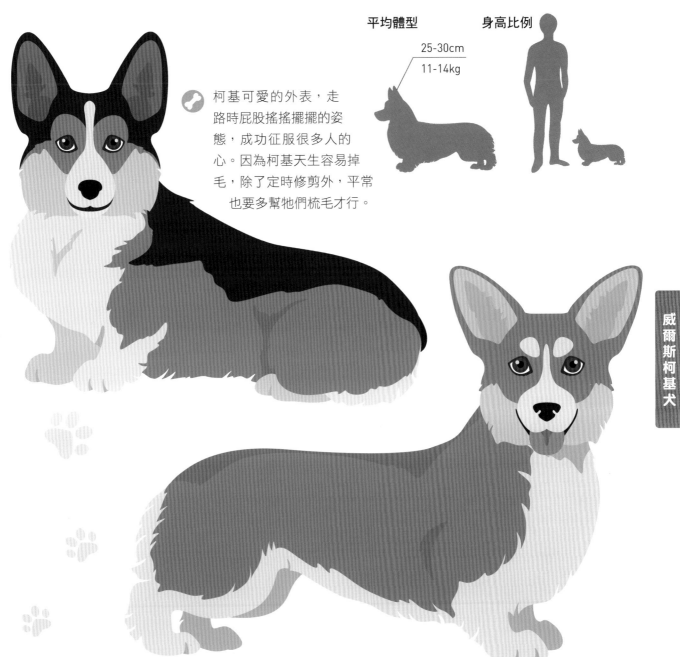

平均體型

身高比例

25-30cm
11-14kg

柯基可愛的外表，走路時屁股搖搖擺擺的姿態，成功征服很多人的心。因為柯基天生容易掉毛，除了定時修剪外，平常也要多幫牠們梳毛才行。

威爾斯柯基犬

摺出威爾斯柯基犬

Welsh Corgi

柯基犬的特色是寬大的胸膛、屁股，再加上不成比例的短腿。摺的時候把尾巴往內壓，就能摺出明顯的方方身形！

所需物品：20cm 正方形色紙 1 張

01 身體
摺法

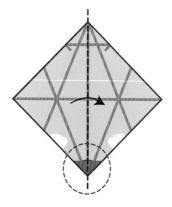

1 將色紙左右對摺再攤開，做出摺痕。

・使用書末狗狗色紙時，請對照標示（▼）擺放。

2 兩邊摺到中線後攤開，做出摺痕。

3 完成摺痕後，將色紙上下顛倒。

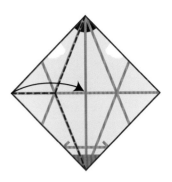

4 將兩邊摺到中線後攤
開，做出摺痕。

5 接著上下對摺再攤開，
做出摺痕。

6 如上圖後，將三條虛線
往內壓摺，讓左半邊往
右摺到中線上。

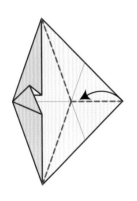

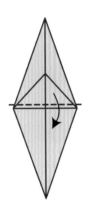

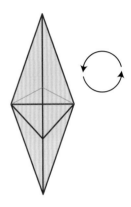

7 另一邊也沿著虛線往內
壓後，摺到中線上。

8 將虛線處往下摺。

9 如上圖後，將色紙往左
轉90度。

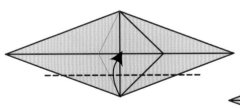

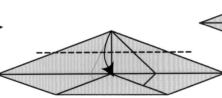

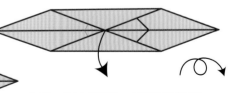

10 將下角往上摺到中心點。

11 將上角往下摺到中心點。

12 如上圖後，將整張色紙
攤開，並翻面。

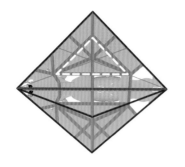

13 如上圖後，先摺上半邊。
將虛線往外摺出摺痕。

14 將虛線往內摺出摺痕。

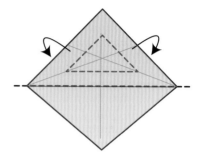

15 沿著摺痕，將色紙往外摺。

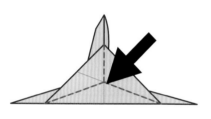

16 沿著步驟14的摺痕往內壓摺，將三角形攤平。

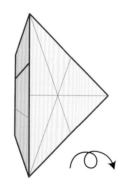

17 如上圖後，將色紙翻面。

18 接著摺另外半邊。
將虛線往外摺出摺痕。

19 將虛線往內摺出摺痕。

20 沿著摺痕，將色紙往外摺。

21 沿著中間的摺痕往內壓摺，將三角形攤平。

22 如上圖後，上下對摺做出摺痕。

23 將紙張從內側撐開，往外翻摺、壓平。

24 另一邊的虛線也往外翻摺、壓平。

25 將上角往下摺到中心點。

26 將上層色紙沿著虛線往上摺。

27 如上圖後，將色紙上下顛倒。

28 將中間的兩片色紙，沿著虛線往外摺。

29 接著再從虛線處往下摺。

30 將摺起的部分，往下攤開。

31 將紅線往外摺，再沿著藍線往上壓摺。

32 如上圖，另一邊也是同樣摺法。

33 將摺起的部分拉開後反摺。

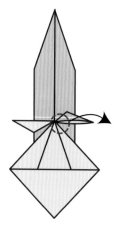

34 右邊也用同樣的方式摺起。

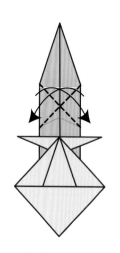

35 沿著虛線摺起後攤開。

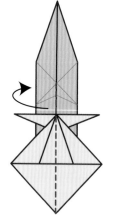

36 沿著虛線摺起。

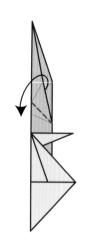

37 沿著虛線，將上端往外摺。

172

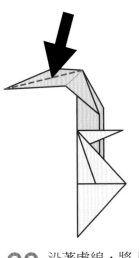

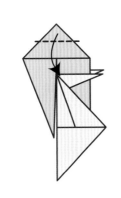

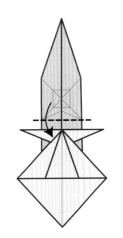

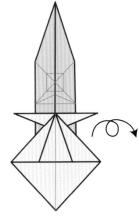

38 沿著虛線，將上端往內對摺。

39 沿著虛線往內摺起後攤開。

40 攤開成上圖後，沿著虛線摺起再攤開。

41 如上圖後，將色紙翻面。

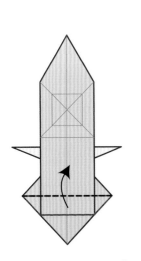

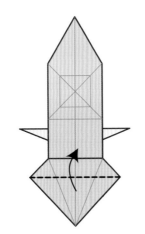

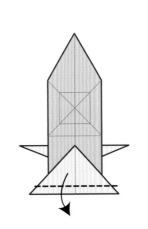

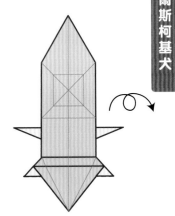

42 將虛線往處上摺。

43 再次沿著虛線往上摺。

44 沿著虛線往下摺。

45 如上圖後，將色紙翻面。

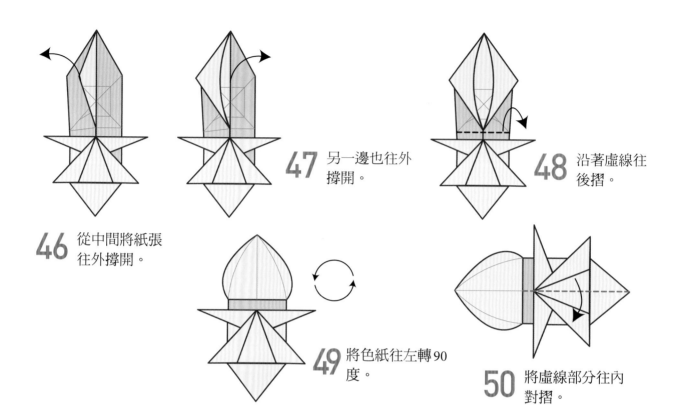

46 從中間將紙張往外撐開。

47 另一邊也往外撐開。

48 沿著虛線往後摺。

49 將色紙往左轉90度。

50 將虛線部分往內對摺。

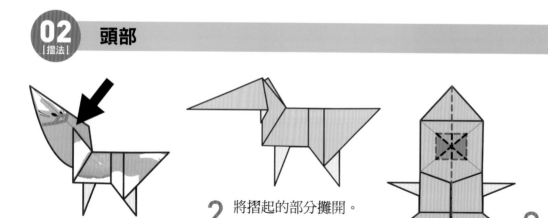

1 對準中線往內壓住後摺起。

2 將摺起的部分攤開。

3 沿著虛線往內壓住後摺起,再左右對摺。

4 將摺起的部分由內往外拉出。

5 另一邊也用同樣的方式摺起，再將色紙翻面。

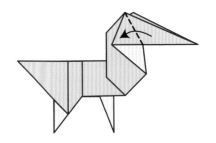

6 沿著虛線往內摺起，再攤開。

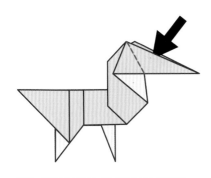

7 將手指放進摺起的紙間後，沿著虛線向外攤開壓摺。

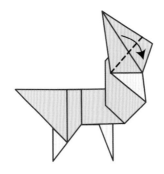

8 沿著虛線往下摺。

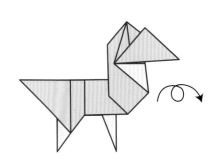

9 如上圖後，將色紙翻面。

威爾斯柯基犬

10 沿著虛線往內拉，壓住後摺起。

11 將摺起的部分由內往外拉出，壓住後摺起。

12 另一邊也用同樣方式摺起，再將色紙翻面。

13 沿著虛線往上摺。

14 沿著虛線往內摺入。

15 另一邊也用同樣的方式摺起,再將色紙翻面。

16 沿著虛線往內摺。

17 沿著虛線往外摺。

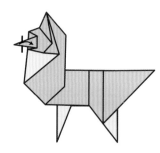

18 沿著虛線往內摺。

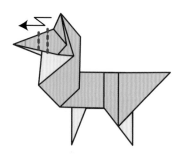

19 將摺起的部分攤開,沿著虛線往內壓住後摺起。

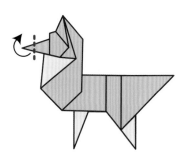

20 沿著虛線將色紙往內反摺。

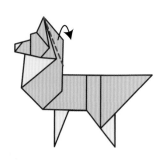

21 沿著虛線往內摺入。

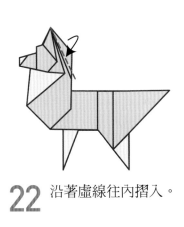

22 沿著虛線往內摺入。

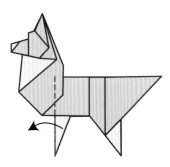

23 沿著虛線反摺。

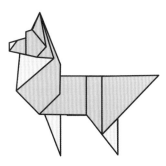

24 另一邊也用同樣
方式摺起。

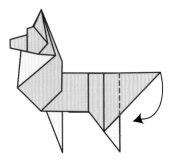

25 將邊角往內壓摺。

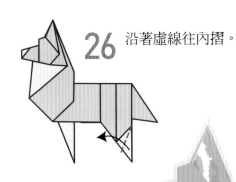

26 沿著虛線往內摺。

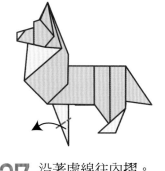

27 沿著虛線往內摺。

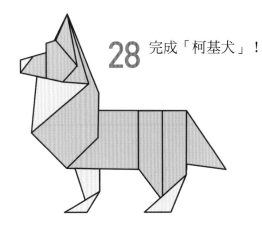

28 完成「柯基犬」！

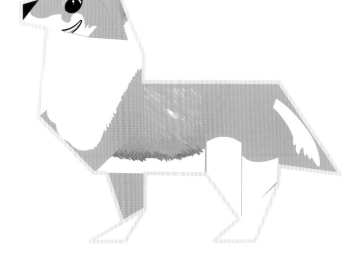

㉔ 敏捷又忠誠的可靠保鑣
杜賓犬
Doberman

德國

社交能力

親人程度

可訓練性

毛色光亮、身形勻稱的杜賓，看起來
英勇又帥氣！實際上牠也是頂尖的護
衛犬。因為毛短不禦寒，寒冷時會待在室內，但
平常活動力旺盛，需要時常到戶外運動或訓練。
杜賓的服從度高、保護慾強，只要經過訓練，就
是非常值得信賴的護衛！

顏色

幫狗狗上色！My Puppy Coloring

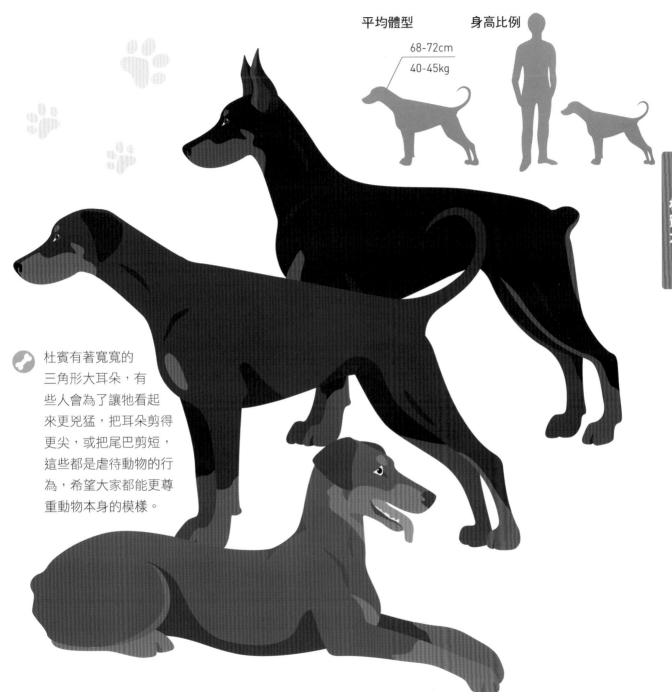

杜賓有著寬寬的三角形大耳朵，有些人會為了讓牠看起來更兇猛，把耳朵剪得更尖，或把尾巴剪短，這些都是虐待動物的行為，希望大家都能更尊重動物本身的模樣。

摺出杜賓犬

Doberman

一起來摺出身材精實、有著結實雙腿,體型接近四邊形的杜賓犬吧!以筆直站姿擋在主人前方英勇捍衛的模樣,非常帥氣!

所需物品:20cm 正方形色紙2張

01 摺法 頭 & 前腳

1 將色紙左右對摺再攤開,做出摺痕。

· 使用書末狗狗色紙時,請對照標示(◀)擺放。

2 往左轉90度,另一條對角線也摺出摺痕。

3 接著擺正後,上下對摺出摺痕。

4 左右也對摺再攤開，做出摺痕。

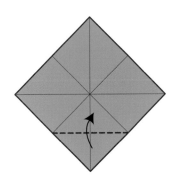

5 將下角往上摺到中心點。

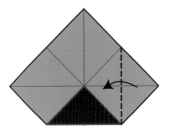

6 右角摺到中心點。

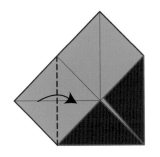

7 左角摺到中心點。

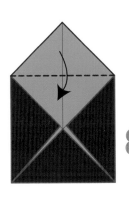

8 上角摺到中心點。

9 將摺起的部分攤開。

10 擺放如上圖後，兩邊往中線摺。

11 沿著虛線往下壓摺，將上方攤成梯形

12 將下方上層的色紙，沿著虛線往上摺。

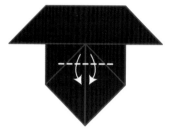

13 將兩個角往下摺。

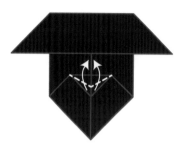

14 再沿著虛線往上摺。

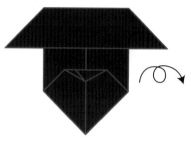

15 如上圖後，將色紙上下顛倒並翻面。

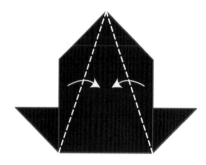

16 兩邊沿著虛線往內摺。

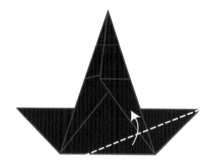

17 右邊沿著虛線往上摺。

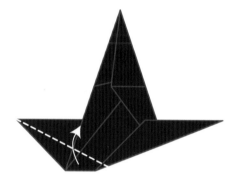

18 左邊也沿著虛線往上摺。

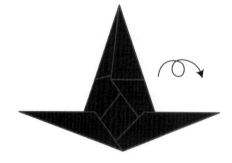

19 如上圖後，將色紙翻面。

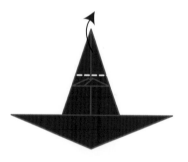

20 將上角往後摺出摺痕。

21 做出摺痕後，將色紙翻面。

22 將虛線處摺出摺痕。

23 沿著中線將色紙左右對摺。

24 將虛線處往後摺出摺痕。

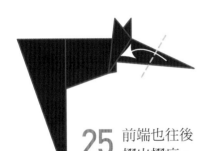

25 前端也往後摺出摺痕。

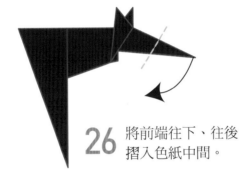

26 將前端往下、往後摺入色紙中間。

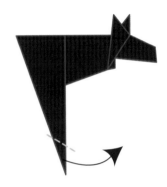

27 將腳的前端沿著虛線摺起。

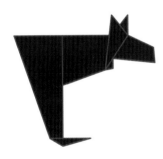

28 接著再攤回，做出摺痕。

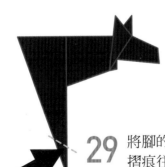

29 將腳的前端沿著摺痕往上壓摺，做出腳掌。

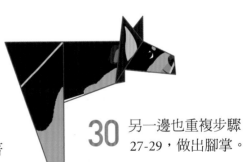

30 另一邊也重複步驟27-29，做出腳掌。

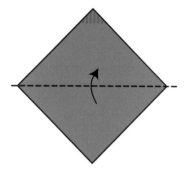

1 將色紙上下對摺再攤開，
做出摺痕。

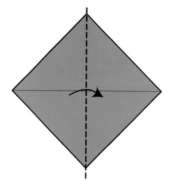

2 接著左右對摺再攤開，
做出摺痕。

3 將兩邊往中線摺後再攤
開。

4 做出摺痕後，將色
紙上下顛倒。

5 將兩邊往中線摺起。

6 如上圖後，將色紙翻面。

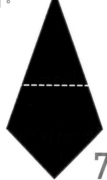

7 從虛線將尖端往下摺。

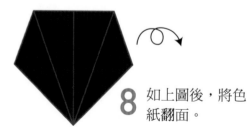

8 如上圖後，將色
紙翻面。

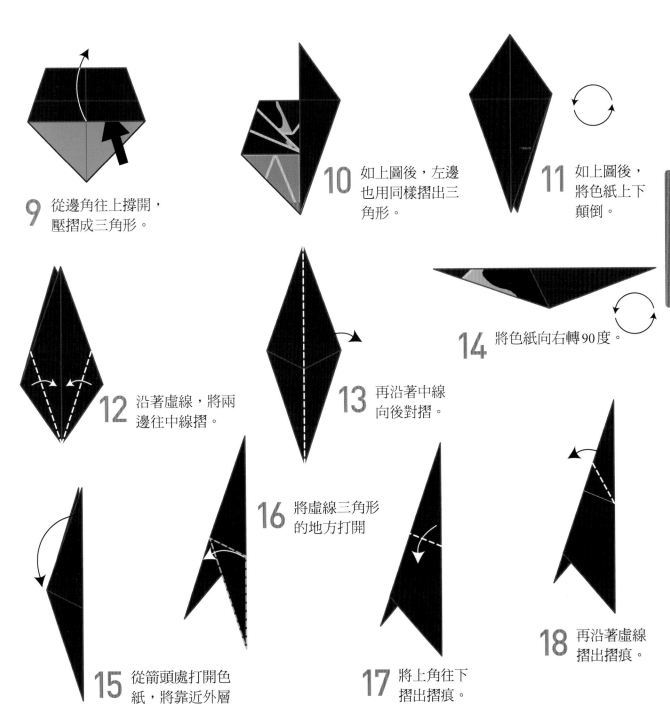

9 從邊角往上撐開，壓摺成三角形。

10 如上圖後，左邊也用同樣摺出三角形。

11 如上圖後，將色紙上下顛倒。

12 沿著虛線，將兩邊往中線摺。

13 再沿著中線向後對摺。

14 將色紙向右轉90度。

15 從箭頭處打開色紙，將靠近外層的色紙往下摺。

16 將虛線三角形的地方打開

17 將上角往下摺出摺痕。

18 再沿著虛線摺出摺痕。

185

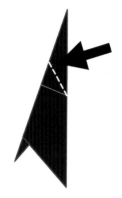

19 對準摺痕，將尖角向後壓摺。

20 先將一邊沿著虛線往內壓摺。

21 另一邊也沿著虛線往內壓摺。

22 將步驟20-21摺起部分攤開。

23 沿著虛線往後摺後攤開，做出摺痕。

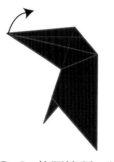

24 依照箭頭，將尖端推到朝上。

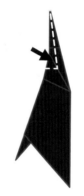

25 將虛線處往外摺後壓平。

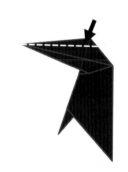

26 另一邊虛線處也往外摺後壓平。

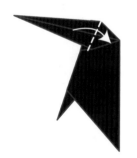

27 如上圖後，再將尖端沿著虛線往後翻摺。

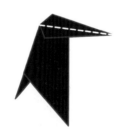

28 往內對摺，做出尾巴。

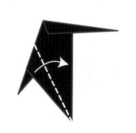

29 將虛線處往右摺，另一邊也同樣摺起。

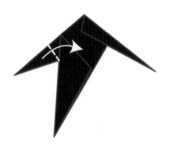

30 先沿著虛線往前摺，做出摺痕。

186

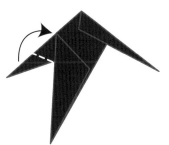

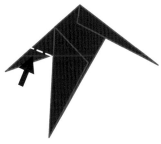

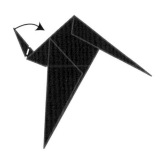

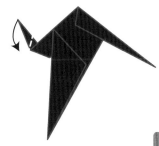

31 同一條虛線往後摺，做出摺痕。

32 沿著虛線，將尖端壓摺到色紙內，讓尖端轉朝斜上方。

33 沿著虛線做出摺痕。

34 沿著虛線，將尖端壓摺到色紙內。

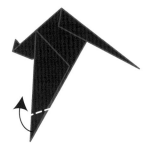

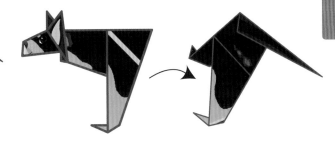

35 沿著虛線做出摺痕。

36 沿著摺痕將前端反摺，做出腳掌。另一邊也用同樣方式做出腳掌。

37 將上下半身組合，或用膠帶黏在一起。

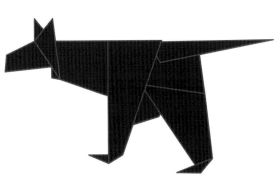

38 完成！

㉕ 最體貼溫柔的夥伴狗狗

黃金獵犬

Golden Retriever

蘇格蘭

社交能力　🦴🦴🦴🦴🦴

親人程度　🦴🦴🦴🦴🦴

可訓練性　🦴🦴🦴🦴🦴

顏色

⚪⚪⚪⚪⚪⚫

來自蘇格蘭的黃金獵犬，原本是幫忙捕鳥趕鳥的狗狗，現在最著名的工作，則是擔任協助視障人士的導盲犬。黃金獵犬天性溫馴和善，沒什麼防備心，所以雖然體型龐大，但比起看門護衛，更適合當一起玩樂的生活夥伴。平均身高約 60 公分，由於活動力強，比較不適合居住在狹小的地方。一起來做出體貼又開朗的黃金獵犬吧！

幫狗狗上色！My Puppy Coloring

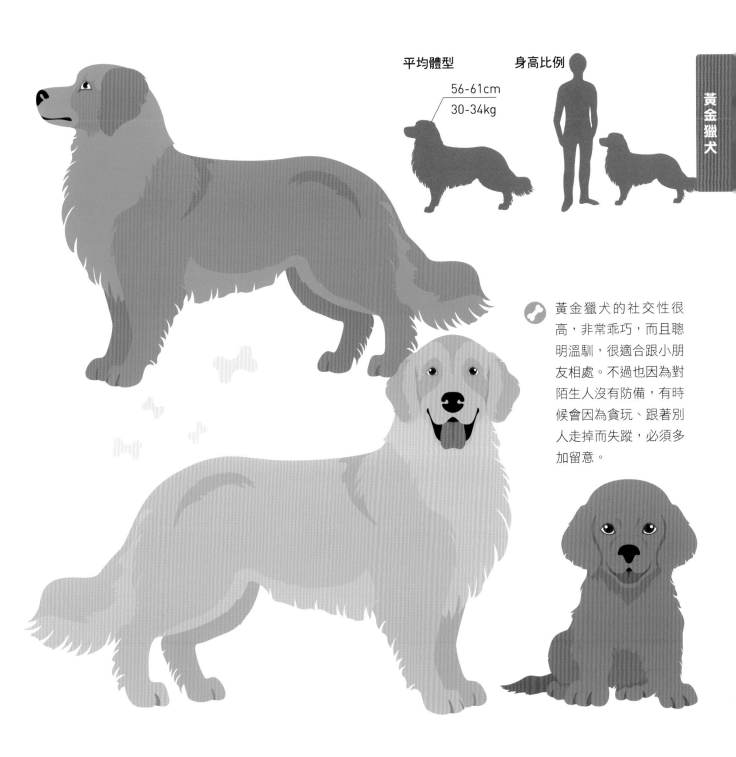

56-61cm
30-34kg

黃金獵犬的社交性很高，非常乖巧，而且聰明溫馴，很適合跟小朋友相處。不過也因為對陌生人沒有防備，有時候會因為貪玩、跟著別人走掉而失蹤，必須多加留意。

摺出黃金獵犬

Golden Retriever

要用紙摺出黃金獵犬，需要注意到很多細節，一起來挑戰看看吧！如果可以快速順利完成，代表你的摺紙實力相當堅強！

所需物品：20cm 正方形色紙 1 張

01 摺法 | 身體

1 將色紙上下對摺再攤開，做出摺痕。

2 轉90度，再次上下對摺後攤開，做出摺痕。

3 沿著虛線，將兩邊往中線摺。

4 將摺起的部分攤開。

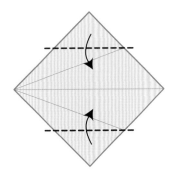

5 上下兩角沿著虛線往中間摺。

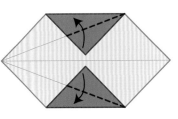

6 再沿著虛線往外反摺。

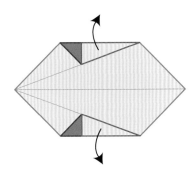

7 將上下兩個角往外攤開。

8 如上圖後,將色紙往左轉90度。

9 沿著虛線,將色紙往上摺起。

10 摺好後,再攤開。

11 以虛線為中線,摺出摺痕。

12 再以虛線為中線,摺出摺痕。

191

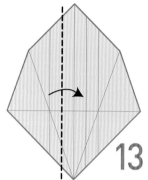

13 左邊也用同樣方式摺出兩道摺痕。

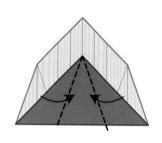

14 將虛線處摺出摺痕。

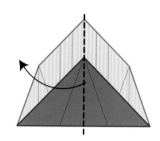

15 沿著中線往外對摺。

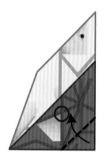

16 將右下角摺到紅圈位置。

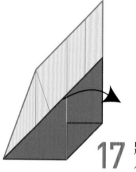

17 將摺起的部分攤開。

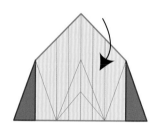

18 將摺起的部分攤開。

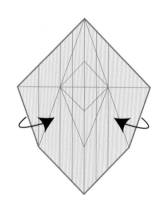

19 將摺起的部分攤開。

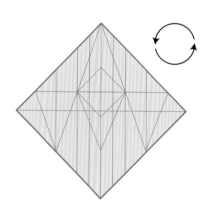

20 如上圖後,將色紙翻面。

21 擺放如上圖,再將虛線處向外摺起。

22 沿著中線往內對摺。

23 將兩邊翅膀部分，
往左邊摺平。

24 將虛線處摺出摺痕。

25 稍微撐開色紙後，
讓色紙的底面朝上。

26 將紅色虛線往外摺。

27 一邊將步驟26方框上
的藍線往內摺、紅線
往外摺，一邊將色紙
往內對摺。

28 摺好後如上圖。

193

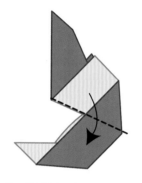

1 擺放如上圖,再將虛線處往下摺。

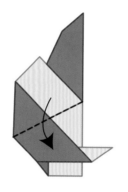

2 另一面也同樣沿虛線往下摺。

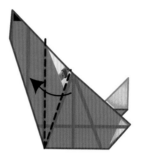

3 將斜虛線往外摺、直虛線往內摺。

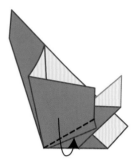

4 接續上個步驟,將外層色紙往上壓摺。

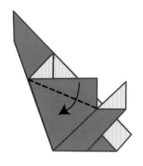

5 如上圖後,再將虛線往下摺。

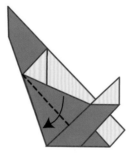

6 再次沿著虛線往下摺。

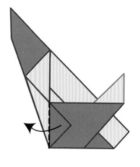

7 沿著虛線將三角形往左摺。

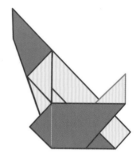

8 如上圖後,將色紙往右轉90度。

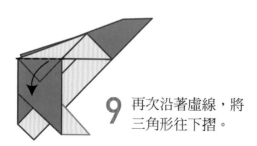

9 再次沿著虛線,將三角形往下摺。

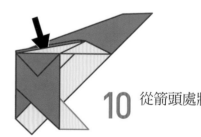

10 從箭頭處將色紙打開。

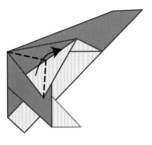

11 如上圖後，再將虛線處往內壓摺。

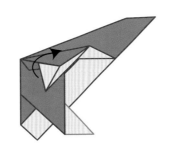

12 往內壓住後摺起。

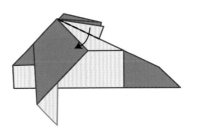

13 沿著虛線往內摺。

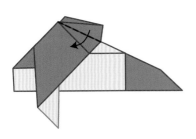

14 沿著虛線往內摺。

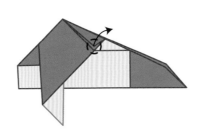

15 將邊角往外撐開後拉起。

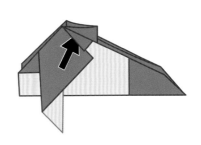

16 將摺起的紙間攤開。

17 將摺起的紙間攤開。

18 沿著虛線往內摺。

19 如上圖後，將色紙翻面。

195

20 另一邊也重複步驟 3-18 的方式摺起。

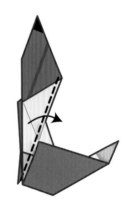

21 將摺起的部分攤開。

03 |摺法| 胸部

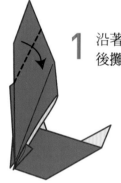

1 沿著虛線往內摺起後攤開。

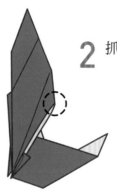

2 抓住邊角後攤開。

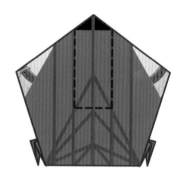

3 沿著藍色虛線摺起。

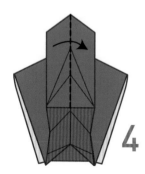

4 沿著中線往內摺。

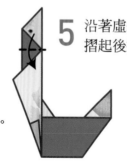

5 沿著虛線往內摺起後攤開。

6 沿著虛線往內摺起後攤開。

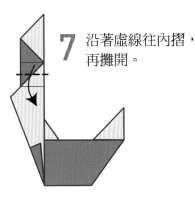

7 沿著虛線往內摺，再攤開。

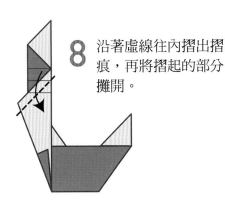

8 沿著虛線往內摺出摺痕，再將摺起的部分攤開。

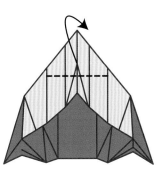

9 如上圖後，沿著虛線往外摺。

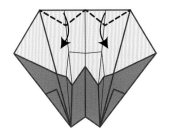

10 沿著虛線往內壓住後摺起。

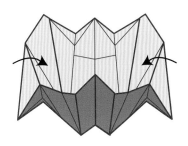

11 壓住色紙後摺起。

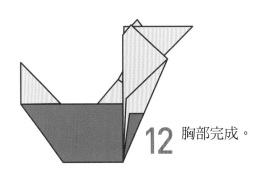

12 胸部完成。

04 |摺法| **頭部&尾巴**

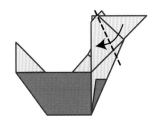

1 沿著虛線往內摺。

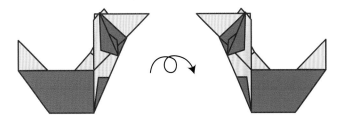

2 背面也用同樣方式摺起。

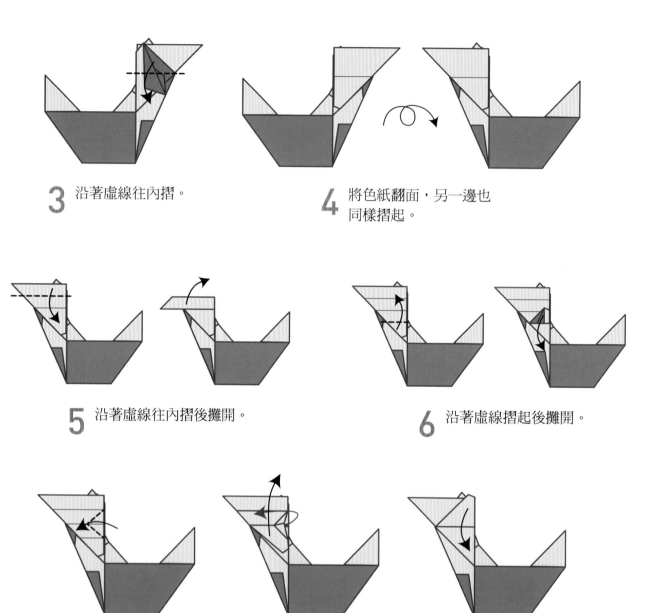

3 沿著虛線往內摺。

4 將色紙翻面，另一邊也
同樣摺起。

5 沿著虛線往內摺後攤開。

6 沿著虛線摺起後攤開。

7 以虛線為基準，壓住後往上摺再往下摺。

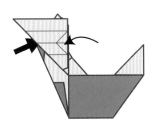

8 將色紙稍微撐開後，壓住步驟七摺起的部分。

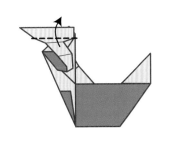

9 以虛線為基準壓住後往上摺。

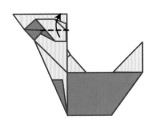

10 以虛線為基準往內向上摺。

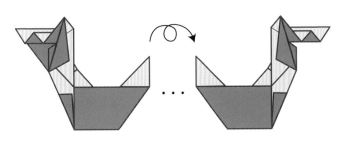

11 將色紙翻面，另一邊也重複步驟5-11的方式摺起。

12 以虛線為基準往內摺入。

13 另一邊也重複步驟12的摺法往內摺入。

14 以虛線為基準往內摺起後攤開，再將摺起的部分攤開。

15 對準虛線將邊角壓住後摺起。

16 對準虛線壓住後摺起。

17 對準中線壓住後摺起。

18 以虛線為基準往內摺入。

19 另一面也用同樣方式摺起。

20 沿著虛線向下摺。

21 將虛線處依箭頭方向壓住後摺起。

22 將攤開的部分對摺。

23 以虛線為基準往內摺。

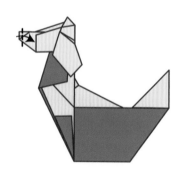

24 以虛線為基準往內摺。

200

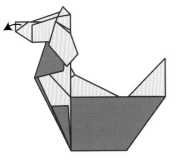

25 將摺起的部分攤開。

26 對準摺線將色紙反摺。

27 以虛線為基準往內摺。

28 以虛線為基準
往內摺。

29 頭部完成。

30 沿著虛線往內摺，
摺出頭部。

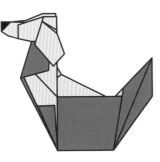

31 背面也用同樣的方
式摺起。

32 將色紙翻面，將手指放在紙
間，沿著虛線壓住後摺起。

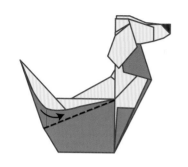

33 以虛線為基準壓住後摺起。

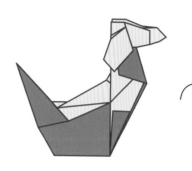

34 將色紙翻面。

35 另一面也重複步驟32-33的方式摺起。

36 對準虛線往內向下摺。

37 將步驟36摺起的部分攤開。

38 將色紙攤開。

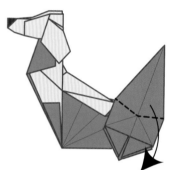

39 沿著虛線往內壓住後摺起。

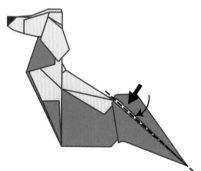

40 沿著虛線往內壓住後摺起。

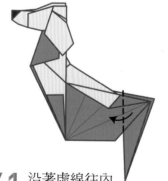

41 沿著虛線往內摺。

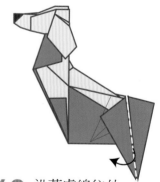

42 沿著虛線往外摺。

202

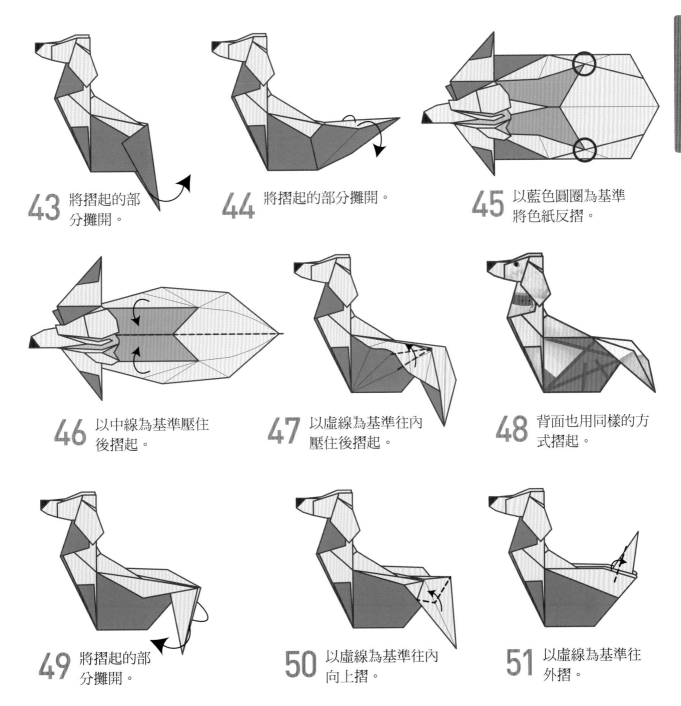

43 將摺起的部分攤開。

44 將摺起的部分攤開。

45 以藍色圓圈為基準將色紙反摺。

46 以中線為基準壓住後摺起。

47 以虛線為基準往內壓住後摺起。

48 背面也用同樣的方式摺起。

49 將摺起的部分攤開。

50 以虛線為基準往內向上摺。

51 以虛線為基準往外摺。

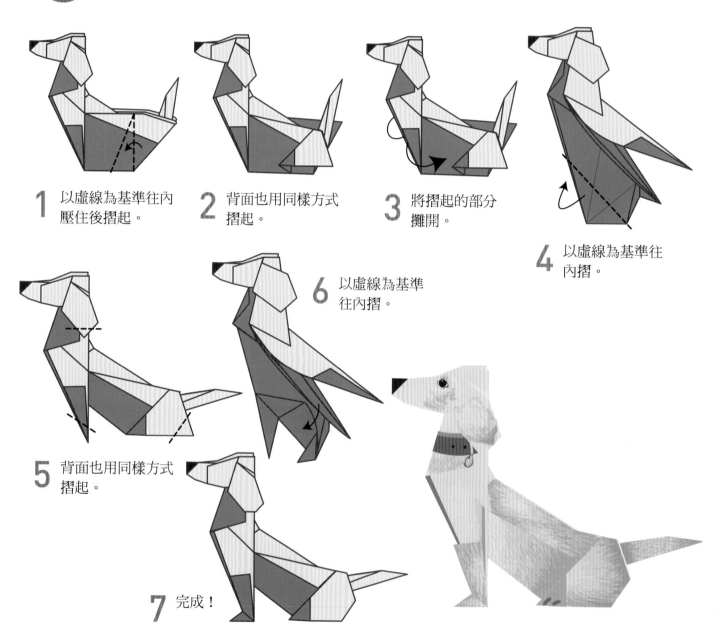

1 以虛線為基準往內壓住後摺起。

2 背面也用同樣方式摺起。

3 將摺起的部分攤開。

4 以虛線為基準往內摺。

5 背面也用同樣方式摺起。

6 以虛線為基準往內摺。

7 完成！

大家一起來
玩摺紙！

Dog Origami

創意狗狗色紙
遊戲道具色紙
&

附「彩繪圖案」×「摺紙輔助線」的創意色紙，
裁剪下來直接摺，就是可愛的狗狗&互動玩具！

請用剪刀或美工刀沿著虛線剪下後使用。

1 - 1 貴賓犬_背面

Dog Origami

1 - 2 貴賓犬_正面

Dog Origami

Dog Origami

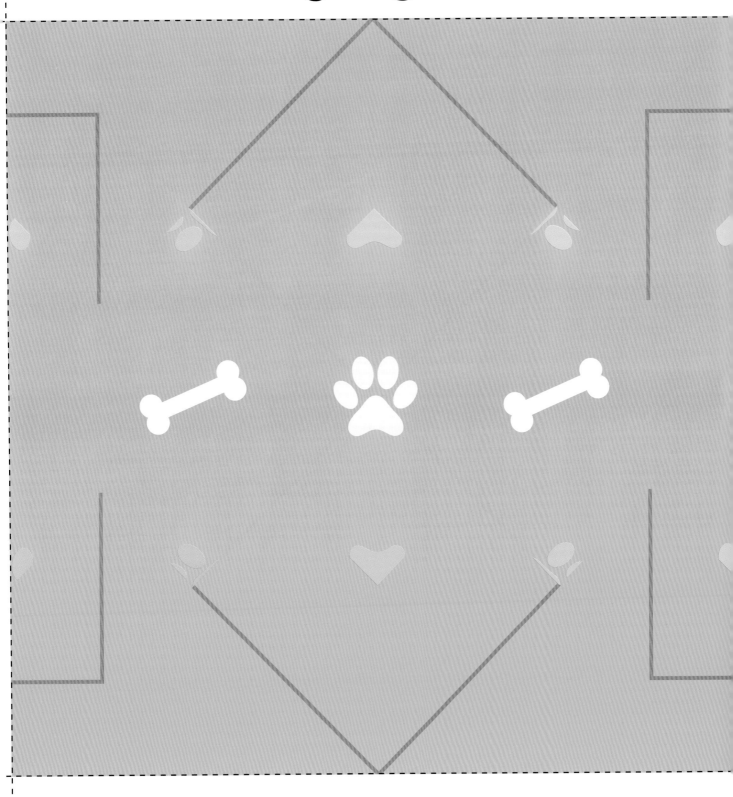

Dog Origami

Dog Origami

Dog Origami

8 - 2 博美犬_正面

Dog Origami

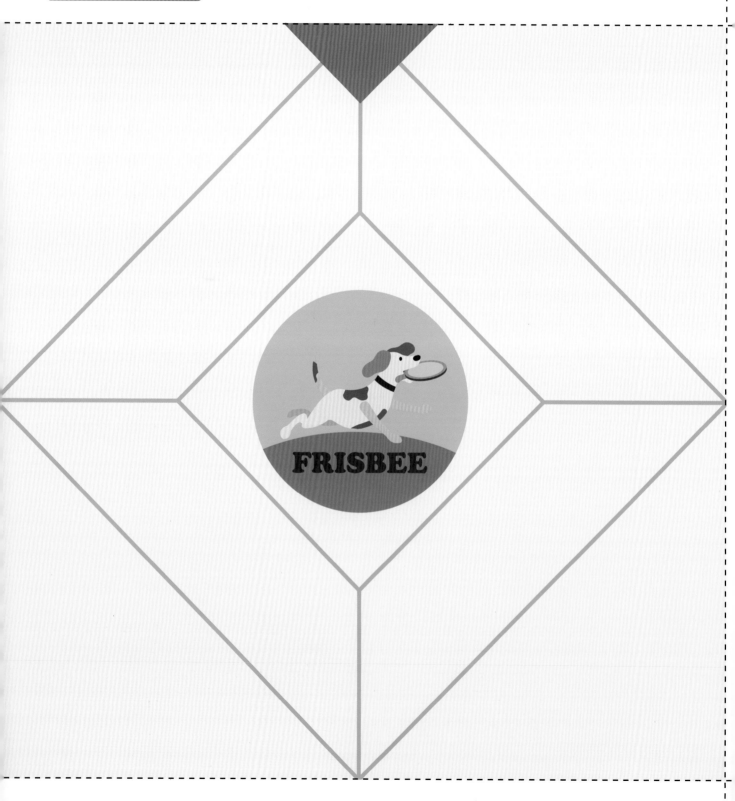

Dog Origami

⑩ 迷你雪納瑞_正面

Dog Origami

Dog Origami

Dog Origami

Dog Origami

Dog Origami

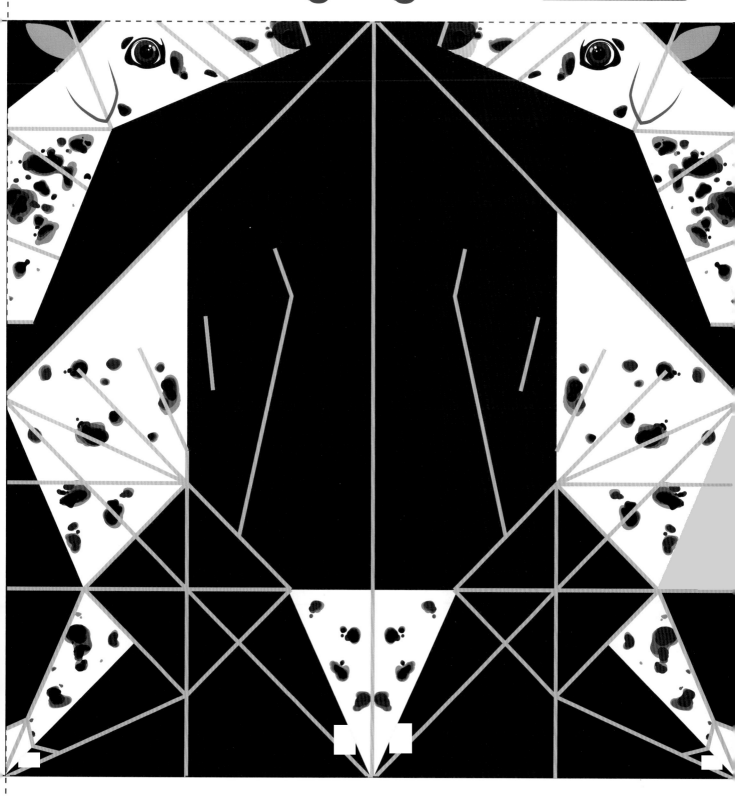

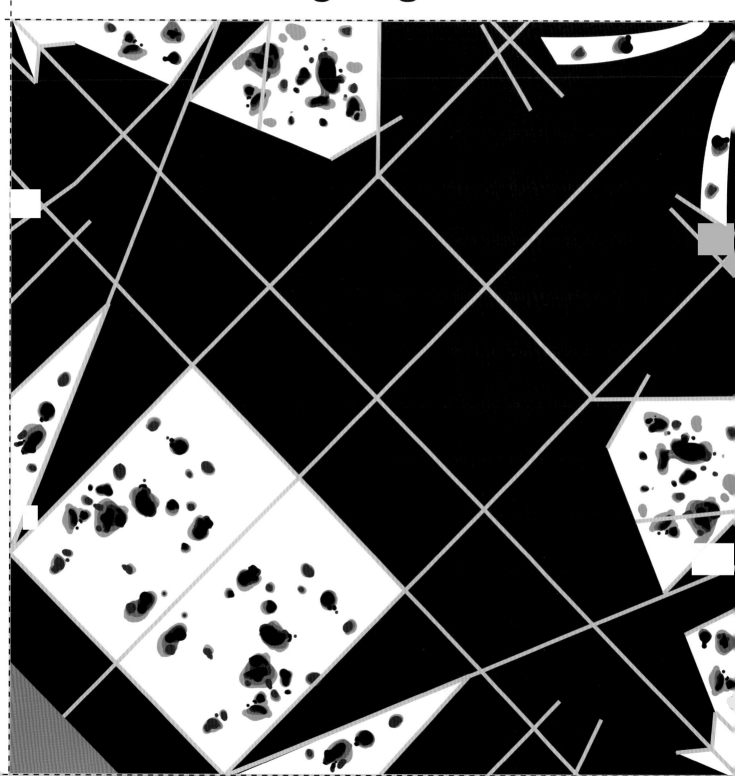

Dog Origami

Dog Origami

Dog Origami

Dog Origami

台灣廣廈 國際出版集團
Taiwan Mansion International Group

國家圖書館出版品預行編目（CIP）資料

專為孩子設計的狗狗摺紙大全集：結合「造型摺紙」×「創意著色」！和孩子一起認識犬
種特徵、玩出邏輯思維與創造力！／金娟秀, Nmedia著；葛瑞絲譯.-- 初版.-- 新北市：
美藝學苑出版社, 2023.02　面；　公分
ISBN 978-986-6220-54-8(平裝)
1.CST: 摺紙
972.1　　　　　　　　　　　　　　　　　　　　　　　　　111020464

專為孩子設計的狗狗摺紙大全集
結合「造型摺紙」×「創意著色」！和孩子一起認識犬種特徵、玩出邏輯思維與創造力！

作　　者／金娟秀、Nmedia	編輯中心編輯長／張秀環・編輯／蔡沐晨
翻　　譯／葛瑞絲	封面設計／林珈仔・內頁排版／菩薩蠻數位文化有限公司
	製版・印刷・裝訂／東豪・弼聖・秉成

行企研發中心總監／陳冠蒨　　　線上學習中心總監／陳冠蒨
媒體公關組／陳柔　　　　　　　　產品企製組／顏佑婷
綜合業務組／何欣穎

發　行　人／江媛珍
法律顧問／第一國際法律事務所 余淑杏律師・北辰著作權事務所 蕭雄淋律師
出　　版／美藝學苑
發　　行／台灣廣廈有聲圖書有限公司
　　　　　　地址：新北市235中和區中山路二段359巷7號2樓
　　　　　　電話：（886）2-2225-5777・傳真：（886）2-2225-8052

代理印務・全球總經銷／知遠文化事業有限公司
　　　　　　地址：新北市222深坑區北深路三段155巷25號5樓
　　　　　　電話：（886）2-2664-8800・傳真：（886）2-2664-8801
　　　　　　網址：www.booknews.com.tw（博訊書網）
郵政劃撥／劃撥帳號：18836722
　　　　　　劃撥戶名：知遠文化事業有限公司（※單次購書金額未達1000元，請另付70元郵資。）

■出版日期：2023年02月
ISBN：978-986-6220-54-8　　　版權所有，未經同意不得重製、轉載、翻印。